顿子斌

著

文人画的书法化倾向研究

中国出版集团
现代出版社

图书在版编目（CIP）数据

文人画的书法化倾向研究 / 顿子斌著 . —北京：
现代出版社，2023.6
ISBN 978-7-5231-0382-1

Ⅰ. ①文… Ⅱ. ①顿… Ⅲ. ①文人画－绘画研究－中
国 Ⅳ. ① J212.052

中国国家版本馆 CIP 数据核字（2023）第 101718 号

文人画的书法化倾向研究

著　　者	顿子斌	
责任编辑	杨学庆	
出版发行	现代出版社	
地　　址	北京安定门外安华里 504 号	
邮政编码	100011	
电　　话	010-64267325　010-64245264（兼传真）	
网　　址	www. 1980xd. com	
印　　刷	北京建宏印刷有限公司	
开　　本	710 毫米 ×1000 毫米　1/16	
印　　张	10	
字　　数	113 千字	
版　　次	2023 年 6 月第 1 版　2023 年 6 月第 1 次印刷	
书　　号	ISBN 978-7-5231-0382-1	
定　　价	78. 00 元	

目　录

<div align="right">

前　言

</div>

一、以往的研究成果及存在的问题

　　"文人画又称士人画[①]或文人学士画，它是奔跃于吾国中近古艺苑的巨大潮流，在特定的历史与文化环境中滋生、发展、成熟和变异，在不断的变革中积淀了独有文化内涵和审美特质。"它始于晋宋之际，止于古代中国的结束，时当第一次鸦片战争至清末。由于文人与书法的密切关系，文人绘画与书法的关系自晋宋以来一直是文人画家和学者所关心的问题，论述颇丰。现当代学者也给予了很多关注，如宗白华《美学散步》(《论中西画法的渊源与基础》，《中西画法所表现的空

　　[①]　薛永年. 再论文人画传统 [M]// 薛永年. 蓦然回首. 南宁：广西美术出版社，2000：41−36.

间意识》）^①，闻一多《字与画》^②，林语堂《中国人》（第八章，艺术生活）^③徐复观《中国艺术精神》^④，叶朗《中国美学史大纲》^⑤，杨仁恺《文人画刍议兼论书画同源》^⑥，高居翰《气势撼人》《山外山》^⑦，姜澄清《文人·文化·文人画》^⑧，樊波《中国书画美学史纲》^⑨，饶宗颐《从明画论书风与画笔的关联性》^⑩，相关的论文集有《董其昌研究论文集》《赵孟頫研究论文集》《清初四王画派研究论文集》（王伯敏《四王在画史的劳绩》、郭继生《王原祁的山水画理论》、林木《笔墨泛论》）^⑪等。五大期刊亦多有讨论文人画与书法关系或涉及这一问题的论文：

《朵云》相关主要文章有（不包括已收入文集者）：

翁如兰《什么是中国画传统？》总第 2 期

黄昌中《谈中国画的笔墨》总第 3 期

李燕《写意画浅论》

① 宗白华. 美学散步 [M]. 上海：上海人民出版社，1981.

② 闻一多. 字与画 [M] // 佚名. 闻一多全集：第二卷. 武汉：湖北人民出版社，1993：205.

③ 林语堂. 中国人：全译本 [M]. 上海：学林出版社，1994.

④ 徐复观. 中国艺术精神 [M]. 沈阳：春风文艺出版社，1987.

⑤ 叶朗. 中国美学史大纲 [M]. 上海：上海人民出版社，1985.

⑥ 杨仁恺. 文人画刍议兼论书画同源 [M]// 杨仁恺. 沐雨楼书画论稿. 上海：上海人民美术出版，1988：24.

⑦ 高居翰. 山外山 [M]. 上海：上海书画出版社，2009.

⑧ 姜澄清. 文人·文化·文人画：姜澄清著译精品选 [M]. 沈阳：辽宁美术出版社，2002.

⑨ 樊波. 中国书画美学史纲 [M]. 长春：吉林美术出版社，1998.

⑩ 饶宗颐. 从明画论书风与画笔的关联性 [J]. 中国书法，1999（8）：5.

⑪ 清初四王画派研究论文集 [M]. 上海：上海书画出版社，1993.

杜哲森《倪云林"逸气"说试析》总第 4 期

苏东天《谈书画同源同法之误》

万庆华《论米芾的绘画美学思想》总第 6 期

江宏《论形似》总第 9 期

周阳高《论传统山水画》

陈方既《点线的美学内涵》总第 11 期

栾广明《谢赫"六法"之我见》

吴焯《关于"气韵生动"的再认识》

宜强《"六法"纵横谈》

孙信一《中国画形式初探》总第 14 期

蔡星仪《"四僧"绘画思想综论》总第 15 期

沈益洪 译《林语堂论中国绘画》总第 20 期

方闻《论中国画的传统》总第 33 期

肖燕翼《论文人画的历史必然性》总第 34 期

罗昕《艺术的起源、发展和未来——兼论书法和中国画的未来发展形态》总第 45 期

汪涌豪《古代绘画风骨生成理论》总第 49 期

《美术研究》相关文章主要有：

王逊《苏轼和宋代文人画》1979 年第 1 期

金维诺《历代名画记》与《唐朝名画录》，1979 年第 2 期

薛永年《荆浩〈笔法记〉的理论内容》，1979 年第 2 期

洪毅然《关于文人画》，1979 年第 4 期

薛永年《〈画筌〉浅析》，1980 年第 2 期

施阑《文人画的滥觞及其早期发展》，1982 年第 2 期

施阑《山水画产生的思想根源》，1984 年第 2 期

姜澄清《也谈周易与中国画》，1987 年第 4 期

栾广明《"六法"研究述评》，1990 年第 2 期

陈三弟《关于士大夫画、僧人画、隐士画以及文人画》，1990 年第
3 期

薛永年《画法"关"通书法"津"》1988 年第 1 期

远小近《论中国早期画论中形的观念与意义》1992 年第 4 期

沈伟《论二米山水画之变》，1997 年第 4 期

《美术史论》相关主要文章有：

蔡星仪《〈南田画跋〉论要》

梁济海《试论倪瓒的艺术思想与绘画》，1984 年第 1 期

刘曦林《谈陈师曾的文人画观》

中村茂夫著，刘晓路译《黄庭坚论绘画》，1984 年第 3 期

邓乔彬《文人画写意性理论的发展》，1985 年第 2 期

阮璞《谢赫"六法"原义考》，1985 年第 3、4 期

梁济海《关于宋人画论中的"道"与"理"和"形"与"意"》

1985 年第 3 期

龚产兴《陈师曾的文人画思想》，1986 年第 4 期

钱岗南《对"一画"论的三层思考》，1987 年第 4 期

倪建林《倪云林与文人画的发展》，1994 年第 3 期

《新美术》相关主要文章有：

伍朵《"六法"新标点质疑》1983 年第 1 期

高铭路《"仓颉造书"与"书画同源"》，1985 年第 3 期

徐建融《文人画的审美境界》，1986 年第 3 期

章叔标《王时敏"复古"画风辩》

舒士俊《清代四王画派的研究意义》，1993 年第 3 期

邵宏《谢赫"六法"之"法"及其断句》，1997 年第 2 期

《美术》相关主要文章有：

熊纬书《论"文人画"》1959 年第 3 期

潘洁兹《也来谈谈"文人画"》

孙其峰《试论苏东坡和倪云林兼论文人画》1959 年第 4 期

秦仲文《论画六法》，1959 年第 5 期

王伯敏《谈"文人画"特点》，1959 年第 6 期

秦仲文《画论选注——画筌》，1959 年第 9、12 期

陈兆复《山水画史上的"一变"——漫谈元四家》，1985 年第 1 期

叶朗、王鲁湘《张彦远的再发现》，1987 年第 12 期，1988 年第 1 期

李铸晋、万青力《中国现代绘画史》、舒士俊《水墨的诗情》《探寻中国画的奥秘》、林木《明清文人画新潮》《笔墨论》、刘墨《书法与其他艺术》为近年涉及书画关系方面较为系统的著作，前两者对笔墨的演进的脉络把握得比较清晰。后者在许多方面，尤其书法的"势"对绘画的影响方面发前人所未发。这些著作从书法用笔、写意精神对绘画的影响等方面进行研究或对其演进脉络进行梳理，但在书法用笔对绘画的影响的脉络方面把握得尚不够清晰、全面。至于书法的空间的影响在当代除宗白华、邱振中外，罕有人提及。宗白华先生认为"中国画里的空间构造"是"一种'书法的空间构造'"①，但是并未展开论述。这方面在古代画家中，邱振中先生只涉及了八大山人一人，而未进行宏观的把握与系统的清理。更少有人从汉字结构角度进行系统研究，如此对于绘画书法化的演进的脉络的梳理便留下了诸多空白。

书画关系一直是薛永年先生关注的重点问题，除前述诸文，涉及这方面问题的著述还有：《也谈石涛一画论》《从扬州八怪到海派》②《以书入画之我见》③《文人画传统论纲》《再论文人画传统》《清代书画篆刻史引论》《重彩画及其语言》《论扬州八怪艺术之新变》《海派对八怪的

① 宗白华.1981 中西画法所表现的空间意识 [M]// 宗白华.美学散步.上海：上海人民出版社，1981：139.
② 薛永年.书画史论丛稿 [M].成都：四川教育出版社，1992：23.
③ 薛永年.江山代有才人出 [M].台北：台湾东大图书公司，1996：3.

发展与中国画走向现代》《花鸟画百年回顾》①《清代绘画史》②等。概括起来包括五个方面：1. 书法用笔对绘画的影响。2. 书法构成对绘画的影响。3. 书势对绘画的影响。4. 书法抽象性对绘画的影响，吴昌硕较诸前人推进得最远。5. 书法抒情性对绘画的影响。可以说在当代学者中最为全面，尤为重要的是，先生对画派、画家着墨多而具体，为本文做进一步梳理奠定了坚实的基础。

"汉字之于书法，犹如人体之于舞蹈，都是作为载体存在的。汉字的书写之所以成为艺术，犹如人体动作之所以成为舞蹈，除了艺术家本身的再加工之外，载体本身的可塑性为第一条件。"

没有汉字便不会有书法。书法自宋代以来一直成为衡量文人画的标准，绘画书法化成为文人画的目标。由于书法与载体的这种密不可分的关联，绘画书法化必然要求绘画在一定程度上汉字化。由此作为书法根基的文字学也影响到绘画。对于古代文人而言，"文字对于人类文明的发展具有决定意义"，汉字如卦像是人类文明的标志。为了提高绘画的地位，证明绘画的重要性，画论与画史家经常"将绘画与文字联系起来"③。他们早已意识到"书法本来以文字为对象，因此无论如何都必须将文字的学问作为根基，必须弄通文字产生和发展的原理。"④ 文人画家重视学问，学问之一是古文字学（这与今天的学者不同），如此就涉

① 薛永年，杜鹃 . 花鸟画百年回顾 [M]. 北京：人民美术出版社，2000.
② 白砥 . 汉字空间与书法艺术 [J]. 中国书法，2001（9）：3.
③ 高建平 ."书画同源"之源 [J]. 中国学术，2002：269.
④ 中田勇次郎 . 中国书法理论史 [M]. 天津：天津古籍出版社，1987：8.

及了汉字造字方法，自然会影响到绘画各个方面。更为深层的是汉字对汉民族尤其文人思维方式的影响："语言文字是把面前这个世界呈现给我们看的一套话语系统，每一种语言和文字都以一种既定的方式来描述和划分宇宙，使生活在这套话语中的人们在学会语言文字时就自然地接受了它所呈现的世界"①。语言学界的一些学者认为，汉字比汉语对汉人思维的影响更大。可以说天然的思维方式养成了这种创作方式。

由于文字学自汉代以来一直以"六书"——象形、指事、会意、形声、假借、转注为中心，文人画家从文字学中汲取营养也就不足为怪。方薰（1736—1799）曰："元润悟笔意于六书，僧繇参画理于笔阵。"②执友中书画，如徐丈蛰夫，精意"六书"③。李景黄也涉及这个问题："柯敬仲脱胎'六书'，为此君别开生面。所谓书画同一关捩者，观此益信。"④但是除象形外，六书对绘画的影响较少有人涉足，即使涉足也语焉不详；较全面涉足"六书"与绘画关系者为黄宾虹，但仅就个人创作而论，对其源流并未进行梳理。这是本文着力讨论的一个重点，但限于材料，仅就象形、指事、会意进行讨论。

① 葛兆光．中国思想史：第 1 卷 [M]．上海：复旦大学出版社，1998：117.

② 方薰．山静居画论 [M] // 于安澜．画论丛刊．北京：人民美术出版社，1960：433.

③ 方薰．山静居画论 [M] // 于安澜．画论丛刊．北京：人民美术出版社，1960：459.

④ 李景黄．似山竹谱 [M] // 余剑华．中国古代画论类编．北京：人民美术出版社，2000：1194.

二、本书所要解决的主要问题与研究方法

本书旨在采取文献学、文化史和风格分析的方法，通过书画史论中的思想资料，结合作品分析对文人画的书法化演进过程进行梳理，探讨中国汉字书法对文人画发展造成的深远影响。

除对书法用笔的影响做进一步探讨外，还将着力研究文字学（象形、指事、会意、假借、转注、形声），书法空间，包括汉字结构对文人画空间的影响，以及画中构成，包括清代山水中的构成形成机制。在此基础上对中国画的书法化演进过程做进一步梳理。

三、本书的学术意义

本书对绘画书法化的脉络进行了系统的梳理，涉及文字学（象形、指事、会意）、用笔、结体、空间（布白）等方面。在这些方面均不同程度地向前做出了推进，对一笔画的特征与影响进行了深入的挖掘。其中在书法结体和空间对绘画的影响方面，特别是写生构成方面力图使之具有填补空白的意义。在以文字学理论解释山水画演进上具有突破意义，尤其是从会意的角度对山水画构成机制进行了详细的分析，使这一机制的形成得以进一步明晰。另外，论文还对中国画所达到的抽象程度进行了分析，认为从抽象角度而言，文人画的书法化尚没有完全实现，但是无论从理论（包括王原祁）还是实践（石涛和吴昌硕

的作品已呈现这一倾向）而言，部分中国画走向抽象都是必然的。与当代学者卢辅圣和邓福星相反，本文并不认为，由于作为一种抽象艺术书法的存在对中国画构成了"绝对的震慑力"，阻碍了中国画向抽象方向的发展。相反，恰恰由于书法的启发、推动，中国画意象中抽象的抽象成分大有增加，并在近代呈现出明显的抽象倾向。此外，论文还在文人画的现代性方面与西方抽象绘画作了初步对比，发现两者之间尽管存在着种种差异，但遵循着一些共同规律，如构成性，对宇宙普遍规律的追求，两者的结合形成一种宏大的构成意识。

第一章
文人画书法化意识的萌发（南北朝—唐代）

这是文人画的萌芽时期。中国画与汉字书法艺术的关系极为密切，早已被学界和艺术家关注，但对这种关系的自觉是从文人画萌芽开始的。萌芽时期的文人画，在画法风格上还没有与画工判然殊途，但有了明显的身份意识。具有明显的身份意识的文人画家，本身就是书法家，而且处于玄学思辨的背景下，所以一开始就思考了书画关系中的几个大的问题，一是书画异名而同体，且书画与易象同体；二是形似与用笔；三是笔体与笔踪。

第一节　书画异名而同体

王微（415—453）在《叙画》讨论了绘画和书法的关系，他说：

辱颜光禄书：以图画非止艺行，成当与《易》象同体。而工篆隶者，自以书巧为高；欲其并辨藻绘，戮（核）其攸同。夫言绘画者，竟求容势而已。且古人之作画也，非以案城域，辩方州、标镇阜、划浸流，本乎形者融灵，而变动者，心也。灵无所见，故所托不动；目有所极，故所见不周。于是以一管之笔，拟太虚之体，以判躯之状，尽寸眸之明。

望秋云，神飞扬；临春风，思浩荡。虽有金石之乐，珪璋之琛，岂能仿佛之哉！披图按牒，《效异山海》。绿林扬风，白水激涧。呜呼！岂独运诸指掌，亦以明神（即神明）降之。此画之情也。①

《历代名画记》"叙画之源流"引颜延之曰："图载之意有三：一曰图理，卦象事也；二曰图识，字学事也；三曰图形，绘画是也。"②为了强调文字对于人类文明的重要意义，许慎将它与八卦联系了起来。同样为了强调绘画的重要性，颜延之将绘画与卦象和文字联系在一起，形成了被认为是对文明具有决定意义的三种符号思想③。王微对颜延之的思想，进一步密切了三者之间的关联。他所指出的图画与易象同体的关系明显源于汉代的文字学家许慎（30—124 年，一说 58—147 年），许慎曰：

古者庖牺氏之王天下也，仰则观象于天，俯则观法于地，视鸟

① 王微. 叙画 [M] // 于安澜. 画史丛书. 上海：上海人民美术出版社，1963：80.
② 历代名画记：卷一 [M] // 于安澜. 画史丛书. 上海：上海人民美术出版社，1963：1.
③ 高建平. "书画同源"之源 [J]. 中国学术，2002：270.

兽之文与地之宜，近取诸身，远取诸物，于是始作《易》八卦，以垂宪象。及神农氏结绳为治而统其事，庶业其繁，饰伪萌生。黄帝之史仓颉见鸟兽蹄远之迹，知分理之可相别异也，初造书契。百工以乂（治），万品以察，盖取诸夬。①

许慎的观点来自《易·系辞》，该书有这样两段话：

古者包牺氏之王天下也，仰则观象于天，俯则观法于地，观鸟兽之文，与地之宜，近取诸身，远取诸物。于是始作八卦，以通神明之德，以类万物之情。

上古结绳而治，后世圣人易之以书契。百工以乂（治），万品以察，盖取诸夬。②

当代学者指出："八卦开汉字构形之先河。从构形方略来说，八卦正是人对天地万物之象的一个主要概括。所以许慎认为后世所造之书契是出于八卦的启示（盖取诸夬）。"③许慎不但认为汉字起源于《易》，而且认为"书者如也"。许慎《说文解字·序》解释文字的定义说："仓颉之初作书，盖依类象形，故谓之文。其后形声相益，即谓之字。文者，物象之本；字者，言孳乳而浸多也；著于竹帛谓之书，书者如也。"正如宗白华所指出的那样："书的任务就是如，写出来的字

① 段玉裁.说文解字注 [M]. 杭州：浙江古籍出版社，1998：753.
② 阮元.十三经注疏 [M]. 北京：中华书局，1979：86-87. 包牺、庖牺等，都是同一传说的同一写法，今天常写作伏羲。参见高建平《"书画同源"之"源"》，《中国学术》总第十一辑，p265，2002.3，商务印书馆，2002 年 11 月第一版。
③ 申小龙.汉语与中国文化 [M]. 上海：复旦大学出版社，2003：451.

要'如'我们心中对于物象的把握和理解。用抽象的点画表出'物象之本',这也就是说物象中的'文',就是交织在一个物象里或物象和物象的相互关系里的条理:长短、大小、疏密、朝揖、应接、向背、穿插等等的规律和结构。而这个被把握到的'文'同时又反映着人对它的情感反应,这种'因情生文,因文见情'的字就升华到艺术境界,具有艺术价值而成为美学的对象了。"①

王微继承了许慎《说文解字》中的思想。其之所以把绘画提高到"一个与《易》象相当的位置"②,固然是因为当时图画被归于"艺行"——"生活中的某些技巧能力",不被重视③,还在于当时"工篆隶者,自以书巧为高",书法的位置远在绘画之上,而书法之所以在绘画之上乃在于王微等人认为它与"《易》象"——八卦同源。由于《易》为儒家的经典之一,它"通过八卦形式来推测自然和社会的变化,因而封建社会上层统治者和一般士大夫都极重视这本书,奉为行动的指南。"④虽然今天多数学者不这么认为,但自许慎以来,文字起源于八卦

① 宗白华.美学散步 [M].上海:上海人民出版社,1981:163.

② 陈绶祥.魏晋南北朝绘画史 [M].北京:人民美术出版社,2000:87.

③ 王微.叙画,陈传席注 [M].北京:人民美术出版社,1985:2.(陈传席注:由于"古代'艺'的含义与'技'同,系指生活中某些技巧能力。如《论语》"游于艺"、"求也艺"等皆是。称礼、乐、射、御、书、数为六艺,乃是艺(技)观念的扩大,非指今日的"艺术"。二十四史《艺术列传》中所列的艺术家皆医、巫、卜、方伎、巧匠等,而且明确地声称艺术"抑惟小道,弃之如或可惜,存之又恐不径"。可见技巧是不被统治阶级所看重的,而画家则被列入'文苑传',或"隐逸传"。六朝时期,很多人把绘画说成"艺术"(即技巧),有意贬低,故而王微加以反驳,说出"以图画非止艺行"的话来,意即图画不居于技术行列)

④ 王微.叙画,陈传席注 [M].北京:人民美术出版社,1985:2.

是一个一以贯之的观念。

赵壹（122—196）之所以反对草书乃在于当时"皆废仓颉、史籀"，它"上非天象所垂，下非河洛所吐，中非圣人所造"，与《易象》无关，而仓颉、史籀之字则导源于此①。

约与王微同时的南朝宋泰始年间（465—471）的书法家虞龢在《论书表》中说："臣闻爻画既肇，文字载兴，《六艺》归其善，八体宣其妙。厥后群能间出，洎乎汉、魏，钟张擅美，晋末二王称英。"②

王微"颛其攸同"的目的在于将绘画与书法相提并论。绘画不是"案城域、辩方州、标镇阜、划浸流"的舆图，它同样可以表现"物象之本"，而且也可以"形者融灵"，像书法那样表现主体的情感，并且如下文所说，之所以如此，正是为了突显山水画的写意——抒情特征。其中"亦以明神（即神明）降之。此画之情也"也来自《易·系辞》，即"以通神明之德，以类万物之情。"《叙画》认为画来自自然，可以通神明，可以类万物之情，包括主体的情感，即许慎所谓"书者如也"。这三个观念均来自《易·系辞》和许慎。可以说《叙画》即前两者思想在画论中的具体展开。

《易·系辞下传》曰："古者包牺氏之王天下也，仰则观象于天，俯则观法于地，观鸟兽之文与地之宜（仪），近取诸身、远取诸物，于是始作八卦，以通神明之德，以类万物之情。"画八卦与造汉字关系十

① 赵壹. 非草书 [M]// 历代书法论文选. 上海：上海书画出版社，1979：2.
② 历代书法论文选 [M]. 上海：上海书画出版社，1979：49.

分密切。可以说，八卦来自对自然的高度概括，抽象——"类万物之情"。钱穆根据《易纬·乾凿度》指出："'☰'古文天字，'☷'古地字，'☴'古风字，'☶'古山字，'☵'古水字，'☲'古火字，'☳'古雷字，'☱'古泽字"。又说："因而重之，犹如文字之有会意。引而伸之，犹如文字之有假借。"①王微把绘画提高到"与《易》象相当的位置"②，也使绘画向汉字和书法看齐。在某种意义上这是绘画象形、会意意识的萌芽。按：象形、会意为汉字六书中两种造字方法，六书即象形、指事、会意、形声、假借和转注。简言之，所谓象形，即对物象的高度概括模拟。八卦即象形的产物。指事按许慎说法，即视而可识，察而见意。包括两类，一类为"上、下"，表示事物位置关系，是抽象的；一类为"本""末""刃"，在象形字上加点或横以指示字的意义。会意即不创造新的象形字，而通过已有的字的组合来表现新的意义。"重之"即卦的组合。假借则不另造字，而借已有之同音字表示新的意义。对其引申，即不设新卦，借旧卦来表达新的意义。如果绘画（山水画）沿着"《易》象"的方式发展，那么它必然走向象形，乃至会意、指事，因为这种象形是指示性的，类似于甲骨文"上下"一类指事字。

既然它"当与《易象》同体"，则昭示山水画亦未尝不可以朝抽象方向发展，因为"易象"是非具象的，剔除了具体物象，高度形式化，

① 钱穆. 国学概论 [M]. 北京：商务印书馆，1979：3-4.
② 陈绶祥. 魏晋南北朝绘画史 [M]. 北京：人民美术出版社，2000：87.

尽管这种提炼来自观物取象——象形。是一种来自自然的抽象。

那么如何参照汉字书法进行提炼呢？王微曰："夫言绘画者，竟求容势而已。"

王微谈书法和绘画的"所同"，主要就"势"上立论。"势"有两个含义，一是"形"，二是"形"的运动倾向。从上下文分析，王微所言"势"主要是第二义。薛永年先生指出，六朝以前书法重"势"。虽然卫夫人强调"每为一字，各象其形"，但种种象形的描述均不是象形字式地对物象的再现，而是突显物象的"势"，瞬间的动势，动势转化为笔势。换言之，它抽取的是事物的"势"，这是书体成熟后，书法对自然的主要象形——提炼（抽象）方式。受此影响，王微与传统认识标举的画为形学的观点拉开距离。《尔雅》云："画，形也。"王微认为，绘画离不开"形"，但仅仅有"形"不能称为绘画，他将并无抒写画家内心功能的"舆图"拿来和绘画做对比，指出："且古人之作画也，非以案城域，辩方州，标镇阜，划浸流"，绘画和地理图之类的象迥然不同，其本质差异就在"势"上。为了表现"势"，绘画需要"融灵"，融进画家独特的情感，表现画家真实的感受。画家是山水的代言人，"望秋云，神飞扬；临春风，思浩荡"，画家为外在对象所感动，将感动的心情融入笔下的绘画中，这样就能感发鉴赏者。

画势体现在线条上，"曲以为嵩高，趣以为方丈；以叐之画，齐乎太华；以枉之点，表夫隆准。"

按："趣"通"趋"，疾，遽意。"方丈"，《史记》："蓬莱、方丈、瀛洲，此三神山者，在渤海中。""友"通"拔"。"隆准"本意为高鼻子，此处指山崖上突出像高鼻子一样的大石头壁。^①一曲就能代表高峻的嵩山，挺拔之笔可以代表高耸的华山，侧旁一点，即可画出山崖石壁突出的峭石。传为卫夫人的《笔阵图》曰：

"一"如千里阵云，隐隐然其实有形。

"、"如高峰坠石，磕磕然实如崩也。

"丿"陆断犀象。

"乀"百钧弩发。

"丨"万岁枯藤。

"乁"崩浪雷奔。

"刁"劲弩筋节^②。

区区一画可以如千里阵云，百钧弩发，万岁枯藤，崩浪雷奔。一点如高峰坠石。一可以当百、当千、当万，不可不谓气势撼人。何也?势使然。王微所言与卫夫人如出一辙。

它与宗炳（375—443）《画山水序》一脉相承^③，因"笔尽势不尽"，故：

竖画三寸，当千仞之高，横墨数尺，体百里之迥。是以观画图者，

① 王微.叙画，陈传席注 [M].北京：人民美术出版社，1985：5.

② 卫铄.笔阵图 [M]// 历代书法论文选.上海：上海书画出版社，1993：23.

③ 王微.叙画 [M].北京：人民美术出版社，1985：10.根据陈传席考证，《叙画》的写作仅晚于前者3—13年，陈传席《考王微〈叙画〉写于宗炳〈画山水序〉》之后.

不以制小而累其似，<u>此自然之势</u>。如是，则嵩、华之秀，玄、牝之灵，皆可得之于一图矣。

陈传席解释说："这里不含透视意味。如以小图表现大景解，则无甚意义，因历来画与物等大者极少。山水画尤其如此。"① 宗炳极力突出一个"势"字，很难说与书法无关。东汉书法家蔡邕（133—192）《九势》曰：夫书肇于自然，自然既立，阴阳生焉；阴阳既生，形势出矣②。

无疑，《叙画》可以看作中国山水画论中，表达精神内涵的写意主张与艺术表现方式的抽象意识的萌芽。这一萌芽既与当时的玄学思想有关，又与文字学和书法的影响存在着很大关系。这时书法艺术已进入自觉期③。同时也与王微的知识背景存在密切关系。王微出身于书法世家，与王羲之为同一家族，其祖父王珣（王羲之之侄）为著名书法家，所书《伯远帖》被清人列为"三希堂"瑰宝之一。他不但是著名山水画家，也精通书法。《历代名画记》卷六说他"善书画，尝居一屋，读书玩古，不出十余年。与友人何晏书曰：吾性知画，盖明鹄识夜之机，盘纡纠纷，咸纪心目，故山水之好，一往迹求，皆得仿佛。"④

① 陈传席.陈传席文集：第 1 卷 [M].郑州：河南美术出版社，2001：144.
② 蔡邕.九势 [M]// 崔尔平选编点校，历代书法论文选续编.上海：上海书画出版社，1993：5.
③ 书法界一般认为，至迟汉末魏晋书法已进入自觉期，它以书法理论的出现为标志.
④ 王微.叙画 [M] // 于安澜.画史丛书.上海：上海人民美术出版社，1963：80.参见朱良志.中国美学名著导读 [M].北京：北京大学出版社，2004：68.

图画"与《易》象"本不"同体"，一"当"字表达了一种非常明确的理想，<u>如果离开书法背景，会使研究者感觉非常突兀，它构成一道极为奇特的景观。可以说，文人画在诞生之初或不久就与书法结缘，并开始了书法化的历程。</u>

第二节　从"象形"、书法到"六法"

以往关于书画关系的论述十分重视书法用笔对绘画的影响，但不大讨论绘画中的"形"与书法用"笔"的关系，或者以为颇受书法影响的绘画用笔只是被动地描形状物，实际情况并非完全如此。历来论者都认为"骨法用笔"为"六法"的"理论硬核"，谢赫将其置于"六法"的第二位，但实际上"应物象形"是枢纽，虽然"骨法用笔"具有举足轻重的地位，但也离不开怎样去"应物象形"。

首先，"应物象形"的概念与文字学有关（从这一点看，"六法"的提出并非完全针对人物画）。在绘画中笔法的发挥，受形的制约，不如书法。但在谢赫绘画理论的表述中，已对绘画象形做出了类似书法象形的解释。它与许慎（30—121，或 58—147）"象形者，画成其物，随体诘诎，'日''月'是也"[①]中的"随体诘诎"相对应，即以书法象形的方式表现物象。其次与书法的影响可能有关，因为汉末、魏晋南

① 段玉裁. 说文解字注 [M]. 杭州：浙江古籍出版社，1998：755.

北朝书法十分关注象形，"纵横有可像者，方得谓之书①。"《笔阵图》"隐隐然其实有形"，"每为一字，各像其形，斯造妙矣，书道毕矣"。②只是由于汉字结构的相对稳定，这时象形主要体现在笔法上，它不是以完整的字去描摹物象，而是体现为象形的"精微化"——对事物进行暗示。

其次，绘画的象形与"骨法"用笔及"六法"的关系。

"汉字是以'象形'、'指事'为本源。'象形'虽有如绘画，来自对对象概括性极大的模拟。然而如同传闻中的结绳记事一样，从一开始，象形字就已包含有超越被模拟对象的符号意义。一个字表现的不只是一个或一种对象，而且也经常是一类事实或过程，也包括主观的意味、要求和期望。……以后，它更以其净化了的线条美——比彩陶纹饰的抽象几何纹还要更为自由和更为多样的线的曲直运动和空间构造，表现出和表达出种种形体姿态、情感意兴和气势力量，终于形成中国特有的线的艺术。"③

"仓颉之初作书，盖依类象形，故谓之文。"而"文者，物象之本。"它重神，所抓取的是"对象最主要本质特征"。④"经过象形——象征的抽象过程的文字图像，已不再是事物的自然之形，而是凝聚着

① 蔡邕.笔论 [M]//崔尔平选编点校.历代书法论文选续编.上海：上海书画出版社，1993：6.

② 卫铄.笔阵图 [M]//崔尔平选编点校.历代书法论文选续编.上海：上海书画出版社，1993：23.

③ 李泽厚.美的历程 [M].天津：天津社会科学院出版社，2001：65.

④ 谢崇安.中国史前艺术 [M].北京：三环出版社，1990：123.

人的概括的事物本质。"①象形不是简单的形似，它所表现的是一种类相形象，一些字已然是象征——它将物象加以提炼升华，其抽象程度与物象本体已形成一种象征即暗示关系，如篆书"人""牛""羊""水"。从谢赫评刘顼"纤细过度，反更失真"，丁光"非不精谨，乏于生气"②也可以看出他是向象形"突出主要形神特征"看齐的。因象形归类，决定它不是十分写实的，照相式的。因为"类化"，所以画面的形象介于"似与不似之间"。也因此，即使古代所谓写实作品，画面也非常简洁。

从汉字的"象形"到绘画的"应物象形"，引起一系列反应。由于象形对大量细节的省略，抓取"对象最主要本质特征"，从而为强化绘画的写意性提供了延展的方向。

无论是将"骨"解释成结构，还是"有力"，都与象形进而和书法相关。③我以为，骨既有结构的意义，也有线条的意义，因为从人体来讲，骨既是骨架——人体结构，也是线条——骨呈现为线条。而骨架必然是有力的，否则不足以支撑身体。也因此《古画品录》将"力"作为衡量绘画的一个重要标准，曰"力遒韵雅""用笔骨鲠""笔迹困弱"。许慎《说文解字·序》解释文字的定义说："仓颉之初作书，盖

① 申小龙. 汉语与中国文化 [M]. 上海：复旦大学出版社，2003：451.
② 张彦远. 历代名画记 [M]. 北京：京华出版社，2000：5-6.
③ 陈传席. 陈传席文集：第 1 卷 [M]. 郑州：河南美术出版社，2001：250.
 在汉代，"骨法"常用于相士察看人的骨相特征以定人之尊卑贵贱。人体形象是由人的骨骼结构支撑起来的，画上的人物形象则主要是由线条构成的。……故"骨法"只能解释为"表现画面上人体结构和物体结构的线条"。

依类象形，故谓之文。其后形声相益，即谓之字。文者，物象之本；字者，言孳乳而浸多也；著于竹帛谓之书，书者如也。"①"物象之本"就是物象之中的"文"，"就是交织在一个物象里或物象和物象的相互关系里的条理：长短、大小、疏密、朝揖、应接、向背、穿插等等的规律和结构"。② 概而言之，即物象的内外结构。象形所突出的是物象的结构。这说明汉字书法反映的把握世界的思维方式一开始就是重结构的。一部分指事字以指示符号对结构予以强调，如"亦"为"腋"的本字，即在腋窝下加两点③，这两点所提示的就是一种结构关系；另一部分指事字如甲金文中的"上下"则对结构做进一步提纯，如果说象形尚有表象存在，这一部分指事则为纯结构（实际上，有些象形字中物象已经少得不能再少，如木、水、牛的篆书，已经很抽象，不过这种抽象只是对物象的简化，不存在变形）。指事标志着抽象化，甚至完全抽象，如"上下"已经没有了物象，它所再现的不是作为个体的形象，而揭示的完全是事物之间结构的关系（倘若具象化反而不便突显这种关系）。到隶楷经过变形，汉字完全抽象了，它所体现的只是一种结构关系，汉字完全指事化了。汉字在"隶变"以后，仍然与物象保持着一定联系，但也仅仅是一种结构上的联系。隶楷以后，汉字所表达的是一种纯结构，因而是抽象的。

象形突出的是物象的内部结构关系，指事所表现的既有物象内部

① 段玉裁 . 说文解字注 [M]. 杭州：浙江古籍出版社，1998：754.
② 宗白华 . 美学散步 [M]. 上海：上海人民出版社，1981：163.
③ 裘锡圭 . 文字学概要 [M]. 北京：商务印书馆，1988：121.

的结构（本末一类），也有物象之间的关系，而会意则突出的完全是事物之间的关系，而书法"囊括万殊，裁成一相"（张怀瓘）则表现的是宇宙的普遍规律（联系）。由于象形字指事化，相应地建立于此基础上的汉字系统和书法均指事化了。

由于象形（由线条组成），"来自对对象概括性极大的模拟写实"，省略了大量的细节，这样自然将结构（包括画面结构）——"骨"突出出来，细节省略后，凸出的便主要是结构关系。这样线条也被暴露或突出出来，线条质量便至关重要，因而"骨法用笔"的提出也是必然的[①]。同时，细节的简化，必以另一方面的丰富为前提，此即用笔—线条的变化与内涵的丰富——"象外之意"（包括情感）的传达，如此才能"少而不少"，使作品耐人寻味。实际上"骨法用笔"也突出了结构，或者反过来说，强调用笔也即对结构的强调，确切地说是对线条的强调，而不是面的强调，它与象形中的线条或结构线相对应。潘天寿曰："骨法的表现，归于用笔。用笔，也指线的运用，线为笔所掌握，笔指挥线，线即骨。……所谓骨线，不是单纯的轮廓线，它既是骨架子，支撑物象的骨线，同时又是物象外形的结构线。""吾国绘画，以笔线为间架，故以线为骨。骨需有骨气：骨气者，骨之质也，以此为表达对象内在生机活力之基础。故张爱宾云：'骨气形似，皆本于立意，而归于用笔。'""在'六法'中，'骨

① 这首先是象形的内在要求，但是有些学者往往忽略这一环节，而将骨法用笔的提出直接归于玄学的影响，虽然不无道理，但似乎过于笼统。

法'用笔是相当重要的一法。骨法归之于用笔，是用笔的结果，也就是骨的表现方法在于用笔。通过用笔，表现出对象的外形、结构，并刻画出对象的精神状态。因此有成就的画家，在书法上也有很高的修养。"①

由于对结构的凸显，而导致对用笔的重视。虽然甲金文字在产生之初，古人不一定能意识到这个问题，但是它却是一种内在要求，所以汉末魏晋书法艺术一进入自觉期，用笔的问题就进入了书法家的视野，并备受关注，蔡邕有《笔论》《九势》，卫铄（272—349）有《笔阵图》②，王羲之则有《书论》，均为讨论用笔之作。《笔阵图》谓："夫三端之妙，莫先乎用笔"。③ 王羲之《书论》曰："书字贵平正安稳，先须用笔"④。

书法的早熟、用笔的丰富很自然地填补绘画在用笔方面的缺位、不足。"中国绘画的用线，又与中国书法艺术的用线有关，以书法中高度艺术性地应用于绘画上，使中国绘画中的用线具有千变万化的笔墨趣味，形成高度艺术性的线条美，成为东方绘画独特风格的

① 潘公凯 . 潘天寿谈艺录 [M]. 杭州：浙江人民美术出版社，2002：74-93.
② 是卫夫人，还是托名卫夫人，有不同意见。薛永年先生认为《笔阵图》的出现约在六朝。薛永年 . 书画史论丛稿 [M]. 成都：四川教育出版社，1992：23.
③ 历代书法论文选 . 上海：上海书画出版社，1979：21.
④ 历代书法论文选 . 上海：上海书画出版社，1979：28. 虽然关于王羲之和卫铄的几篇书论的年代存在不同意见，但是就对用笔的强调，二者与蔡邕是一脉相承的。卫铄和王羲之的几篇书论的年代有不同意见，但根据薛永年先生的意见，不晚于六朝。

代表。"①不难看出，谢赫将用笔置于"六法"的第二位，明显受到了书法的影响。

从王微《叙画》已可看出书法用笔对绘画的影响。另据张彦远所述，陆探微、顾恺之已将书法的用笔、笔势引入画中。《世说新语·艺巧二十一》也有一条具体记载：顾长康好写起人形，欲图殷荆州。殷曰："我形恶，不烦耳。"顾曰："明府正为眼耳。但明点童子，飞白拂其上，使如轻云之蔽日。"

飞白为书法之一种，笔画露白，似干枯之笔所写。顾恺之针对殷仲堪的特点，巧妙地采用了飞白笔法，弥补了眼睛的缺陷，完成了殷仲堪的肖像，成为绘画史上的佳话②。从《画品》对画家的具体品评，也可看出书法用笔的影响：

"陆绥：体韵遒举，风采飘然。一点一拂，动笔皆奇。"

"陆杲：……点画之间，动流恢服。"

"一点一拂""点画"皆为书法术语。陆绥为南朝宋时人，陆杲为齐梁间人。从谢赫的评语也可以看出，这时画家已经开始将书法用笔引入绘画。

绘画也由于象形突出结构，省略了大量的细节，画面易显得空，线条若乏力便难以支撑，这样像书法一样对线条的力度的要求自然也就提了出来，此亦"骨法用笔"应有含义之一，即用笔要有力，即柔

① 潘公凯．潘天寿谈艺录 [M]．杭州：浙江人民美术出版社，2002：74-94．
② 张可礼．东晋文艺综合研究 [M]．济南：山东大学出版社，2001：292．

而仍需含刚。犹如《笔阵图》对笔力的强调，"笔简必求气壮"①也正是这个道理。这是书法重笔力的原因。在汉字书法中本来象形已经十分简略，书法在走向符号化的轨道以后就更为简略，更易单调，自然更要求以笔力进而用笔的丰富性进行弥补，它首先是书法发展的内在需要。这是书法用笔可以补充绘画用笔的原因之一。

"《周易·同人》云：'君子以类族辨物。'中国文化注重'类'思维的特征，使应物象形的落脚点，处于一种'方以类聚，物以群分，同条属牵，共理相贯，杂而不越，据形系联'的奇异境地之中。"②东汉王延寿（公元 150 年前后 20 年）曰："图画天地，品类群生。杂物奇怪，山神海灵，写载其状，托之丹青。千变万化，事各缪形。随色相类，曲得其情。"③

由于"象形"是"依类象形"所表现的是一种"类相形象"，相应地它也要求随类赋彩，而不要求赋彩与自然色——对应，如此才能与写意的要求相合。换言之"随类赋彩"与象形有着内在关联，因为象形所表现的是一种"类化形象"，故它要求用色也是类化的，它导致中国画用色的装饰趣味。

由此可见，"六法"中有二法为象形直接影响的产物。

① 郑绩. 梦幻居画学简明 [M]// 于安澜. 画论丛刊. 北京：人民美术出版社，1960：551.

② 卢辅圣. 黄宾虹的艺术世界 [M]// 舒士俊. 叩开中国画名家之门. 上海：上海书画出版社，2001：8.

③ 王延寿. 鲁灵光殿赋 [M]// 王原祁. 佩文斋书画谱. 北京：北京中国书店，1984：281.

南朝在书法影响下，绘画中"法"的意识亦得以初步确立。"传移模写"即这种意识的反映。"传移模写"虽居"六法"之末，但在某种程度上它标志着一种书法式传承意识的出现。它不同于为了保存前人的画作所进行的临摹"传移模写"即临摹，是典型的书法式的由传承而进入创作的方式。由于书法建立在相对稳定的汉字结构基础上，不直接模拟自然，决定它比任何艺术都要重视临摹——法度，比任何艺术更具有强烈的法度意识。所谓"昔人得古刻数行，专心而学之，便可名世"①，它实际上是书法法度意识影响下的产物。既然要临摹，则必以被临摹的作品为法度作为前提。对法的关注不自唐代始。此时虽然"还没有建立完整的法度"，但亦有了相当程度法度意识。种种对"势"、象形的描述与要求，也是对法，包括笔法、结字乃至章法的强调。

东汉书法家蔡邕（133—192）指出：

夫书肇于自然，自然既立，阴阳生焉；阴阳既生，形势出矣。藏头护尾，力在字中，下笔用力，肌肤之丽。故曰：势来不可止，势去不可遏，唯笔软则奇怪生焉。

凡落笔结字，上皆覆下，下以承上，使其形势递相映带，无使势背。

转笔，宜左右回顾，无使节目孤露。

① 赵孟頫. 兰亭十三跋 [M]// 黄惇. 从杭州到大都. 上海：上海书画出版社，2003：44.

藏锋，点画出入之迹，欲左先右，至回左亦尔。

藏头，圆笔属纸，令笔心常在点画中行。

护尾，画点势尽，力收之。

疾势，出于啄磔之中，又在竖笔紧趯之内。

掠笔，在于趱锋峻趯用之。

涩势，在于紧驶战行之法。

横鳞，竖勒之规。①

从"法""规"二字中，可以看出对法的强调，而种种法皆导源于"阴阳"这一根本规律。

西晋书法家卫恒（？—291）指出：

厥用既弘，体象有度，焕若星辰，郁若云布……观其法象，俯仰有仪，方不中矩，圆不副规。②

东晋书法家卫铄（272—349），即卫夫人指出：

今删李斯《笔妙》，更加润色，总七条，并作其形容，列事如左，贻诸子孙，永为模范，庶将来君子，时复览焉。……③

在这里"模范"即法度的同义语，指前述《笔阵图》七种笔画的写法。"永为模范"，对法度的强调，可谓无以复加。

东晋书法家王羲之（321—379）指出：

夫书字贵平正安稳。先须用笔，有偃有仰，有敧有侧有斜，或大

① 蔡邕. 九势 [M]// 历代书法论文选. 上海：上海书画出版社，1979：6.
② 卫恒. 四体书势 [M]// 历代书法论文选. 上海：上海书画出版社，1979：6.
③ 卫铄. 笔阵图 [M]// 历代书法论文选. 上海：上海书画出版社，1979：23.

或小，或长或短……每书于十迟五急，十曲五直，十藏五出，十起五伏，方可谓书。①

"魏钟繇少时，随刘胜入抱犊山学书三年，还与太祖、邯郸淳、韦诞、孙子荆、关枇杷等议用笔法。繇忽见蔡伯喈笔法于韦诞座上，自捶胸三日，其胸尽青，因呕血，太祖以五灵丹救之，乃活。繇苦求不与。及诞死，繇阴令人盗开其墓，遂得之。"他"对笔法的重视，简直到了登峰造极的地步，而且可以说是蔡邕的直接承传者"。②

从后人的评论中，也可以看出此时书法的法度意识：

晋宋人书，但以风流胜，不为无法，而妙处不在法。至唐人专以法为蹊径，而尽态极妍矣。③

唐人用法谨严，晋人用法潇洒，然未有无法者，意即是法。④

从谢赫对画家的具体品评中，也可看出他和文人画家的法度意识：

袁蒨：比方陆氏，最为高逸。像人之妙，亚美前贤。但志守师法，更无新意；然和璧微瑕，岂贬十城之价也。

江僧宝：……用笔骨鲠，甚有师法。

① 张怀瓘. 书论 [M]// 历代书法论文选. 上海：上海书画出版社，1979：28.
② 陈振濂. 书法史学教程 [M]. 杭州：中国美术学院出版社，1997：150.
③ 董其昌. 画禅室随笔 [M]// 历代书法论文选. 上海：上海书画出版社，1979：546.
④ 冯班. 钝吟书要 [M]// 历代书法论文选. 上海：上海书画出版社，1979：549.

　　陆杲：体致不凡，跨迈流俗。时有合作，往往出人。①

　　顾宝光：全法陆家，事事宗禀；方之袁蒨，可谓小巫。

　　刘绍祖：善于传写，不闲其思。至于雀鼠，笔迹历落，往往出群，时人为之语，号曰"移画"。然述而不作，非画所先。

　　从中可以看出，南朝时代画家已经有了很强的法度意识。在谢赫看来，袁蒨"志守师法"，但却比其师陆探微"高逸"，虽无创新，只是"和璧微瑕"，仍可价值连城。居一品第一的最富于创造性的陆探微也是合法的，所谓"包前孕后"之"包前"即集古人之大成。虽然在"六法"中，"传移摹写"居末位，但在实际的品评中，却仍给了以"传移摹写"见长的画家以很高的位置：袁蒨二品；江僧宝、陆杲三品；而"全法陆家，事事宗禀"的顾宝光位居四品；"述而不作"的刘绍祖也居然在宗炳之上，位列五品。足见谢氏对法度的重视，当然这以气韵生动为前提。绘画这么早就形成如此强烈的法度意识，也证明它在向书法看齐。"叙师资传授南北时代"于此记载甚详，而且特别拈出"只如晋室过江，王廙书画为第一，书为右军之法，画为明帝之师"。也许深受谢赫启发，故彦远曰："若不知师资传授，则未可议乎画"②。

　　毫无疑问，绘画比书法重视创新。从《画品》的分品及评语看，

　　①　辞源修订组，商务印书馆部．辞源：（1-4）合订本 [M]．北京：商务印书馆，1988：259. 辞源释"合作"（二）："合于法度"。

　　②　张彦远．历代名画记：卷二 [M] // 于安澜．画史丛书．上海：上海人民美术出版社，1963：19.

谢氏也特别推崇创新，乃至激赏，他说：

陆探微：穷理尽性，事绝言象，包前孕后，古今独立，非复激扬所能称赏，但价重极乎上，上品之外，无他寄言，故屈标第一。

顾骏之：神韵气力，不逮前贤……始变古则今，赋彩制形，皆创新意。（二品）

陆绥：体韵遒举，风采飘然。一点一拂，动笔皆奇。（二品）

张则：意思横逸，动笔新奇；师心独见，变巧不竭，若环之无端。（三品）。

陆探微因"包前孕后，古今独立"而居一品。袁蒨虽气韵比其"高逸"（后者非不"高逸"，只是不如前者高逸），却由于"更无新意"而位居二品。二品共有顾骏之、陆绥和袁蒨三人，顾骏之、陆绥因"新""奇"而居袁蒨之前，足见谢氏对创新的重视。不能居一品，靠"传移摹写"仍然可以取得较高的品位。毕竟谢氏给了善于临摹者以很高的品位，甚至有时位置在创新者之上，如袁蒨却在"动笔新奇；师心独见"的张则之上，显然谢氏认为前者在气韵上要超过后者（"高逸"胜过"横逸"），这样气韵生动为上，便找到了实在的落脚点。

以上所述庶几可以证明黄宾虹先生"六法全从八法出"之论。绘画书法化在南朝还只是理想。之所以称为理想，乃在于作为绘画的标准，此时的象形远未达到文字学意义上的象形式的简略与象征。而且更由于"书取少，画取多"（宋·郑樵），在写实性未得到充分发展之

前，即使抛开汉字这一基础不谈，两者在相当长时期内也不可能完全统一，而更多的是方式的接近，因而书法化亦只能是一种理想。但正是有了这一理想的指引，绘画朝书法化的彼岸进行了艰难而漫长的跋涉。

第三节　书法作为绘画标准的初步确立

张彦远有着明确文人意识，推崇文人画，认为"自古善画者，莫非衣冠贵胄、逸士高人，振妙一时，传芳千祀，非间阎鄙贱所能为也"。[①] 而《历代名画记》所列历代画人，"冠裳太半"。[②] 其书法化意识更为鲜明，体现在以下几个方面：

一、进一步强调了绘画和文字的联系

继王微《叙画》之后，张彦远《历代名画记》再一次重申了颜延之"三种符号"的思想。

在卷一"叙画之源流"中，张彦远还引用了字的"六体"，其中第六为"鸟书"，说这是画之流也。他不但反复重申书画在起源上"同

① 张彦远.历代名画记：卷一 [M] // 于安澜.画史丛书.上海：上海人民美术出版社，1963：16.

② 邓椿.画继卷九 [M] // 于安澜.画史丛书.上海：上海人民美术出版社，1963：69.

体",而且将其纳入"六书"之中:

"又《周官》教国子以六书,其三曰象形,则画之意也,是故知书画异名而同体是也。"①

以绘画为"六书"之一,而且一再强调二者同体,一方面看到了画在"存形"上和象形的一致性,也在于以书法作为衡量绘画的标准。而且在下文,更为深入地揭示了绘画存形与书法象形的关联。"'书画同源'的观点,更为具体和实际的作用是为'书画同笔'观点做准备和铺垫。在论述'书画同笔'时,'书'字就具有了'书法'的含义。"②

二、将"六法"的实现归结为用笔

对于张彦远而言,"气韵生动"仍是首要的,进一步强调了书法用笔的重要性:

夫象物必在于形似,形似须全其骨气,骨气形似皆本于立意而归乎用笔,故工画者多善书。

若气韵不周,空陈形似,笔力未道,空善赋彩,谓非妙也。

"然今之画人,粗善写貌,得其形似,则无其气韵,具其彩色,则

① 张彦远.历代名画记:卷一 [M] // 于安澜.画史丛书.上海:上海人民美术出版社,1963:1.

② 高建平."书画同源"之源 [J].中国学术,2002:280.

失其笔法，岂曰画也！"①

张彦远强调了欲达"气韵生动"，必须像书法一样"意在笔先"，可以在"形似之外求其画"，甚至把"六法"归结为"本于立意，而归乎用笔"，"归乎"二字是关键。在这里，张彦远将"六法"的实现归结为用笔。除了气韵外，即使形似，善于赋彩，而"笔力未遒"，则"非妙"，而"失其笔法"，不成为画。这里的笔法也即书法用笔。"不见笔踪"也不成为画。《历代名画记》卷二曰："有好手画人，自言能画云气。余谓曰：'古人画云，未为臻妙。若能沾湿绡素，点缀轻粉，纵口吹之，谓之吹云。此得天理，虽曰妙解，不见笔踪，故不谓画。如山水家有泼墨，亦不谓之画，不堪仿效。'"② 可以说，他反对制作。他界定是否画的依据（底线）即用笔，而基本标准则是书法用笔。这是一个鲜明的文人画、书法化立场。

从"工画者多善书"来看，他认为，绘画用笔很大程度上来自书法，而从其"论顾陆张吴用笔"来看，则认为绘画用笔应完全来自书法，即"书画用笔"同法：

或问余以顾、陆、张、吴用笔如何？对曰：顾恺之之迹紧劲连绵，循环超忽，调格逸易，风趋电疾，意存笔先，画尽意在，所以全神气也。昔张芝学崔瑗，杜度草书之法，因而变之，以成今草书之体

① 张彦远.历代名画记：卷一 [M] // 于安澜.画史丛书.上海：上海人民美术出版社，1963：15.

② 张彦远.历代名画记：卷二 [M] // 于安澜.画史丛书.上海：上海人民美术出版社，1963：2-4.

势，一笔而成，气脉通连，隔行不断。唯王子敬明其深旨，故行首之字往往继其前行，世上谓之一笔书。其后陆探微亦作一笔画，连绵不断，故知书画用笔同法。陆探微精利润媚，新奇妙绝，名高宋代，时无等伦。张僧繇点、曳、斫、拂，依卫夫人《笔阵图》，一点一画，别是一巧，钩戟利剑森森然，又知书画用笔同矣。国朝吴道玄古今独步，前不见顾、陆，后无来者，授笔法于张旭，此又知书画用笔同矣。张既号"书颠"，吴宜为"画圣"，神假天造，英灵不穷。众皆密于盼际，我则离披其点画；众皆谨于相似，我则脱落其凡俗。弯弧挺刃，植柱构梁，不假界笔直尺。虬须云鬓，数尺飞动，毛根出肉，力健有余。当有口诀，人莫得知。数仞之画，或自臂起，或从足先，巨壮诡怪，肤脉联结，过于僧繇矣。

或问余曰："吴生何以不用界笔直尺，而能弯弧挺刃，直柱构梁？"

对曰："守其神，专其一，合造化之功，假吴生之笔，向所谓意存笔先，画尽意在也。凡事之臻妙者，皆于是乎，岂止画也！与乎庖丁发硎，郢匠运斤，效颦者徒劳捧心，代斫者必伤其手。意旨乱矣，外物役焉，岂能左手画圆，右手画方乎？夫用界笔直尺，界笔是死画也；守其神，专其一，是真画也。死画满壁，曷如污墁？真画一划，见其生气。夫运思挥毫，自以为画，则愈失于画矣。运思挥毫，意不在于画，故得于画矣。不滞于手，不凝于心，不知然而然，虽弯弧挺刃，植柱构梁，则界笔直尺，岂得入于其间矣。"

又问余曰："夫运思精深者，笔迹周密，其有笔不周者，谓之

如何？"

余对曰："顾、陆之神不可见其盼际，所谓笔迹周密也。张、吴之妙。笔才一二，像已应焉。离披点画，时见缺落，此虽笔不周而意周也。若知画有疏密二体方可议乎画。"或者领之而去①。

张彦远强调像书法那样"意在笔先"，在他看来，绘画创作类似于"笔阵图"。这里可以看到书论的影响：

蔡邕《笔论》曰："书者，散也。欲书先散怀抱，任情恣性，然后书之。若迫于事，虽中山兔豪，不能佳也。夫书，先默坐净思，随意所适，言不出口，气不盈息，沉密神彩，如对至尊，则无不善矣。"②王羲之《题卫夫人〈笔阵图〉后》曰："夫欲书者，先干研墨，凝神静思，预想字形大小、偃仰、平直、振动，令筋脉相连，意在笔前，然后作字。"③其《笔势论十二章》亦曰："贵乎沉静，令意在笔前，字居心后，未做之始，结思成矣。"④

通过对顾陆张吴的分析可以看出，张彦远认为，用笔不同影响绘画风格，书体也可以影响画风。在某种意义上讲，他反对用"界笔直尺"，认为"界笔是死画"，也是为了突出书法用笔，只有书法用笔才

① 张彦远．历代名画记：卷二 [M] // 于安澜．画史丛书．上海：上海人民美术出版社，1963：21.
② 蔡邕．笔论 [M] // 历代书法论文选．上海：上海书画出版社，1979：5.
③ 王羲之．题卫夫人《笔阵图》后 [M] // 历代书法论文选．上海：上海书画出版社，1979：26.
④ 王羲之．笔势论十二章 [M] // 历代书法论文选．上海：上海书画出版社，1979：29.

有"生气"可言。其反对"谨细"也在于为用笔提供较多的表现空间，因为在过分写实的具象中书法用笔无法充分施展，同时也不需要强调书法用笔。

三、由"一笔书"到"一笔画"

顾陆张吴与"一笔画"

张彦远不仅说"书画用笔同法"，而且隐约地说出了一笔画与一笔书有直接关联。

一笔书与一笔画的共同特征即连绵，当然，它既包括线条之间实体连接，也包括笔断意连，但主要是前者，今草与其他书体的重要差别在于明显增加了线条之间的连接。这种连接既有字与字之间的实连，也有字内笔画之间的实连，王献之草书与其父的不同在于增加了字与字之间的实连。这样草书便呈现"紧劲连绵"的特征。张彦远强调的显然是草书的实连，否则突出王献之，抛出"一笔书"便没有意义，因为在唐代论影响献之比羲之逊色许多。

宗白华先生在解释一笔书和一笔画时说：

但这里所说的一笔书、一笔画，并不真是一条不断的线文，像宋人郭若虚在《图画见闻志》里所记述的祁文秀画水图里那样，"途中一笔长五丈……自边际起，贯于波浪之间，与众毫不失次序，超腾回折，十余五丈矣。"而是像郭若虚所要说明的，"王献之能为一笔书，陆探微能为一笔画，无适（……自意译为：并不是）一篇之文，一物之象

而能一笔可就也。乃是自始及终，笔有朝揖，连绵相属，气脉不断。"这才是一笔画一笔书的正确定义。所以古人所传的"永字八法"，用笔为八而一气呵成，血脉不断，构成一个有骨有肉有筋有血的字体，表现一个生命单位，成功一个艺术境界。①

宗先生是从生命感的角度来理解一笔书与一笔画的，对二者的诠释在外延上有所扩展，将楷书也囊括了进来，这并不完全符合张彦远的本意，倒是郭若虚的理解接近原意，"超腾回折"与"循环超忽"意义相近。不过也给我们一些启发。

需要指出的是，"从技法上而言，'紧劲连绵，循环超忽'的用笔，又与'一笔而成，气脉通连，隔行不断'的'今草书之体势'相同"。②因而，顾恺之（346—407）之画也接近于"一笔画"的范畴。

就张彦远的原文而言有几点值得注意：

1."一笔而成，气脉贯通。"

2.张彦远是由今草，由张芝、王献之引出"一笔书"的概念。张芝《冠军帖》已是成熟的一笔书。从王献之的一些草书作品《十二月帖》等帖来看，字与字之间虽非完全不断，但确比王羲之的草书具有连绵的特征。似乎王献之一笔书的连绵特征影响了陆探微的一笔画。如果不从笔笔联结，相互顾盼呼应考察，只就"气脉贯通"讲，则只有今草最为明显，故张式（？—1850）曰："书画之理，玄玄妙妙，纯

① 宗白华. 艺境 [M]. 北京：北京大学出版社，1987：284.
② 邓乔彬. 中国绘画思想史 [M]. 贵阳：贵州人民出版社，2001：309.

是化机。从一笔贯到千万笔，无非相生相让，活现出一个特地境界来。"① 孙过庭曰："一点成一字之规，一字乃终篇之准。"（《书谱》）由一点或一画引出一个字，又由一个字引出全篇之字，气脉贯通。结合前文分析可以看出，今草之外，其他书体不在张彦远的"一笔书"范畴之内，所以严格意义上的一笔画与书法关系首要的是今草，其他书体都是从属的。

3."笔有朝揖"为一笔书的另一种重要特征，它使并不相连的点画，通过"朝揖"呼应，连绵相属，并"相生相让"。实际上隶楷中之"勾"即为突出呼应而设②，观诸汉字中的各种勾，无不具有这样的功能。而草书由于"以使转为形质"——以弧线的运用为主，确有"超腾回折"的特点，这种在连绵中的"朝揖"（仅有连绵是不够的）、"回折"即向、背结构的展开与循环重复。这是书法，尤其是草书的空间展开模式——绝大多数情况下，每一个字至少有一笔的笔势要指向该字的第一笔，然后引出下一笔，末一笔；而下一字亦总有一笔向上一字末笔回顾，再引出下一笔，如此循环往复，由一笔以至千万笔，如

① 张式.画谭 [M]// 于安澜.画论丛刊.北京：人民美术出版社，1960：428.

② 汉字隶定之后，汉字与篆书和甲金文的首要区别在于它出现了各种勾，因而笔画之间增强了呼应；同时点空前增多，点的增多使书法灵动，这似应是笪重光"趣之呈露在勾点"的本意所在。

此造成用于绘画后如"循环超忽"的印象①。

一笔书之所以能够影响一笔画，乃在于作为文人画家，书法为必备而基本的修养，顾恺之与陆探微自然会对书法十分熟悉。尤其前者是典型的文人，曾著有《恺之文集》，"书法虽无作品传世，但据史传记载，在当时，他常与和二王（王羲之、王献之）齐名的书法大家羊欣（370—442）讨论书法，乃至'竟夕忘倦'。""他对书法的研究投入不亚于绘画，其书品'大类子敬（王献之）《十三行》'"②而羊欣则"亲

① 这种循环往复的空间展开方式，我称为太极图式空间。虽然完整的太极图是宋人提出来的，但是其起源可以追溯至8000年前的前江山文化。6500多年前的西安半坡仰韶文化的彩陶有了与八卦相关的八角星图案，这种图案分布非常广泛，大致包括了夏商周三代所控制的疆域，其时间下限在4000年前夏王朝建立之时。至迟5000多年前的长江中游屈家岭文化中已出现较为完整的太极图。三代以后夏商的各种易学著作丰富着太极图的内容（参见张法《中国艺术：历程与精神》，p15，中国人民大学出版社，2003年12月第一版）。太极图是中国文化特有思维方式的产物，它在汉字得到了集中的反映。

何以草书影响绘画，"一笔画"会产生诸如"笔有朝揖""相生相让""循环往复"的特点，原本汉字和书法就具有这样的特点，今草书以（使转）弧线为主更突出了这些特点，尤其是循环往复的特征。这些都是太极图式思维的产物——太极图本身就具有这些特点。在传统的书写中，一般情况下汉字笔顺从左至右，竖写，在章法上本应右行，却反过来左行（左行与生理习惯相左），也是太极图式使然，只有这样字与字之间才能形成完整的、连续的太极图式。换言之，汉字的笔顺和左行的传统布白范式是按太极图式设计的。如果向右横写，从笔势上讲，以现有的笔画和笔顺很多情况下无法形成太极图式——首笔和末笔无法呼应，更谈不上连续的太极图式，除非增用笔的行程。也许在这个意义上，说汉字起源于易象更具根本性的意义。蔡运章《中国古代卦象文字略论》已用有力的事实，论证了汉字始于八卦（参见刘正成《帖学、碑学与现代考古学》，《中国书法》2000年9月，p28）。汉字不但起源于易象，而且贯穿了太极图式的内在特征。也许正是在这个意义上，古人不言书法而言书道。

② 了庐，凌利中. 文人画史新论 [M]. 上海：上海画报出版社，2002：4.

授于子敬"①。以此可知其"紧劲连绵，循环超忽，格调逸易，风趋电疾"之迹之真正出处。张彦远在"叙师资传授南北时代"时指出，"陆探微师于顾恺之"②。可知陆探微的"一笔画"出自顾恺之，他们都导源于王献之"一笔书"。

"顾恺之为一代宗匠，他的绘画，对当时及后世的影响极大。南朝时陆探微即师其画法。此后张僧繇、孙尚子、田僧亮、杨子华、杨契丹、郑法士、董伯仁、展子虔，以至唐代阎立本、吴道子、周昉等，无不模仿顾恺之的画迹，受到他的影响。"③而陆探微在谢赫《画品》中位居第一，"包前孕后，古今独立"。"其子陆绥、陆弘、陆肃，也是南朝有名的画家"，"其他如顾宝光、江僧宝、袁蒨、袁质等都受到陆家的影响。"《画品》二品中除陆绥、袁蒨直接师事陆探微外，顾骏之则间接师事于他④，"只如田僧亮、杨子华、杨契丹、郑法士、董伯仁、展子虔、孙尚子、阎立德、阎立本，并祖述顾、陆、僧繇。"⑤南朝至唐人物画名家林立，他们大部分都是顾陆弟子或再传弟子，顾、陆、张、吴又为四大家，至宋代李公麟（1049—1106），"即稍变，犹知宗之"。真可谓"子子孙孙无穷匮也"。

顾、陆之神不可见其盼际，所谓笔迹周密也。张、吴之妙。笔才

① 张彦远.历代名画记：卷一 [M] // 于安澜.画史丛书.上海：上海人民美术出版社，1963：19.
② 同上。
③ 王伯敏.中国绘画史 [M].上海：上海人民美术出版社，1982：81.
④ 王伯敏.中国绘画史 [M].上海：上海人民美术出版社，1982：83.
⑤ 张彦远.历代名画记：卷二 [M] // 于安澜.画史丛书.上海：上海人民美术出版社，1963：21.

一二，像已应焉。离披点画，时见缺落，此虽笔不周而意周也。若知画有疏密二体方可议乎画。

显然，对于张彦远而言，张僧繇与吴道子也属于"一笔画"的范畴。画有疏密，而一笔画亦分疏密。由于吴道子进一步引狂草入画，宋·郭若虚《图画见闻志》在论曹吴体法时说，"吴之笔，其势圜转，而衣服飘举"①。吴曾向张旭、贺知章学草书，将狂草体势入画，以至"离披点画，时见缺落"，"笔才一二，像已应焉"。其创"莼菜条"将提按顿挫笔法用于绘画，对用笔的讲究，在某种意义上也会影响到写实性。

可以说，"一笔画"影响了人物画史，"一笔书"又影响了"一笔画"，换言之，不是顾恺之、陆探微而似乎是张芝、王献之或今草主宰了人物画史。今草作为"基因"已沉潜到中国人物画的血液之中。

四、书法作为绘画衡量标准的确立

对于谢赫而言，"画虽有六法，罕能尽该，而自古及今，各善一节"。虽然要求六法"尽该"，但是由于"各善一节"，并不排除用笔不佳，非书法用笔而仍然有"气韵生动"的可能。然而对于张彦远而言，非书法用笔就不成为画，遑论气韵生动。可以说书法用笔是气韵生动必不可少的第一条件。

① 郭若虚.图画见闻志：卷二 [M] // 于安澜.画史丛书.上海：上海人民美术出版社，1963：10.

张彦远虽然在论"名价品第"时，认为"书画道殊，不可浑诘"[①]，但又说："画之臻妙，亦犹于书。此须广见博论，不可匆匆一概而取。"从"书画同体"、对气韵生动强调和用笔的重视表明，他在多方面仍以书法作为绘画衡量标准的参照，而且比谢赫更强调了绘画与书法的关联。

对用笔的特别强调意味着用笔独立意识的深化。除了"气韵生动"和作为"画之总要"的"经营位置"外，形似、赋彩、传移摹写都是次要的了。在疏密二体中，他明显倾心于疏体。

张既号"书颠"，吴宜为"画圣"，神假天造，英灵不穷。众皆密于盼际，我则离披其点画；众皆谨于象似，我则脱落其凡俗。

"笔墨的独立表现必须在摆脱形的纠缠条件下才有可能实现"，疏体可以使书法用笔得到更充分的体现。越是强调书法用笔，绘画越走向抽象。这种对形色的疏离的推崇表明张彦远已有了较强的用笔独立意识。这种意识的形成与唐代草书的高度繁荣分不开。唐代是草书，尤其是狂草的第一座高峰。没有张旭、贺知章与怀素等草书大家的异风突起，吴道子（受文人影响的画工）画风的出现是难以想象的，而吴道子向张旭学、贺知章学书本身也可以说明这一点。

① 林木. 笔墨论 [M]. 上海：上海画报出版社，2002：226.

小　结

　　魏晋南北朝至晚唐是文人画的创生期，也是文人画书法化的萌发期。由于中国书法艺术的早熟，具有明显身份意识的文人画家本身就是书法家，而且十分看重书法与其载体汉字的关系，故在书论引导下的文人画理论相对于文人画实践而言具有明显的超前性。最早的文人画论产生于玄学思辨的背景下，所以一开始就思考了书与画及书画与人文史关系里的问题。

　　一是围绕书画的起源与功能，南朝王微提出了书画"与易象同体"论与绘画"容势"观，他的书画"与易象同体"，被晚唐张彦远称为"书画异名而同体"。这个"体"即以"图载"把握世界的一致性，为此张彦远引用北朝颜延之的论述："图载之意有三：一曰图理，卦象是也。二曰图识，字学是也。三曰图形，绘画是也。"上述认识在文人画萌发阶段即引导了书法化的方向。

　　二是围绕形似与用笔的关系，张彦远提出了"骨气形似，皆本于立意，而归乎用笔，故工画者多善书"。绘画与汉字、卦象的不同在于"图形"，而图形的手段与文字和卦象同样依赖用笔。"图形"既离不开汉字与卦象式的抽象，用笔更离不开书法。在南齐谢赫的"六法"中，既有六法总要"气韵生动"，又有其他五法。而张彦远对六法的阐

释，则强调了欲达"气韵生动"，必须像书法一样"意在笔先"，可以在"形似之外求其画"，甚至把六法归结为"本于立意，而归乎用笔"。从此，六法与书法的关系更为明确，书法已成为衡量绘画标准的重要参照了。

三是围绕"笔体"（即笔法风格）与"笔踪"（即笔法形态），张彦远提出了"书画用笔同法"。他的"同法"包括两方面内容：第一，绘画的点画即书法的点画，"依卫夫人笔阵图，一点一画，别是一巧"，巧在有"笔踪"。背离书法"笔踪"者如"吹云""泼墨"之类，虽得"妙解"，但因"不见笔踪，故不谓之画"。第二，讲求"行气"（时间性），认为"一笔而成，气脉通连，隔行不断"的"一笔书"，影响了笔势"连绵不断"的"一笔画"。

这一时期，不但山水画诞生于文人的腕下，而且在理论认识中，无论山水画还是人物画，都强调了与书法一致用笔与笔法，都重视了对绘画与书法同样重要的"势"。可以看出，文人画早期已形成了书法化的倾向。

第二章
文人画书法化意识的发展（五代、宋元）

　　五代至元是文人画的成熟期。科举制和两税法实行以来，广大庶族文人踏上了仕进之路。文人仕隐交替以画寄兴的生活方式，造成了业余作画的文人画家队伍的壮大和文人画自觉意识的高涨，不但在宋代提出了"士人画"的概念，形成了重意趣、重主观世界表现的文人画理论，而且在元代完成了意趣、图式与笔墨统一的文人画形态。书法化意识进一步走向深入。文人画流行之后，其观念扩展到宫廷画院。画院中本身即有一些出身士大夫被称为"士流"的画家。画院重视"画家的襟怀气度、志趣学养对作画的意义"，"释名"和文字学——"说文""尔雅"成为画院规定的必修科目，这些均为文人必备的文化修养。可以说宫廷画的根基仍是文人画。郭熙、韩拙身为宫廷画家，不但认同"志于道，据于德，依于仁，游于艺"，"诗是无形画，画是有形诗"的文人画价值观念，而且从《林泉高致集》看，郭

熙的书法化意识十分强烈①；韩拙更具文人画家特点："世业儒，萦名簿宦，赋性疏野。惟志所适，慕于画。"② 二者不但强调文人的学养，而且继承张彦远"书画同源"观，并强调书法用笔，他们已完全文人化了。元代后文人画获得长足发展，进入昌盛期。这一时期，"书画同体"已不是文人们所要迫切论证的理想，而是具有了更多的现实意味。

第一节　筋骨肉气与生命意识

书法由于"近取诸身"，形成了鲜明的生命意识，这种意识主要体现在用笔线条上：传卫夫人《笔阵图》曰：

善笔力者多骨，不善笔力者多肉；多骨微肉者谓之筋书，多肉微骨者谓之墨猪；多力丰筋者圣，无力无筋者病，——从其消息而用之。③

由于强调"书画用笔同法"，这种意识也被移植到绘画中来，荆浩曰：

凡笔有四势，谓筋肉骨气是。笔绝而断谓之筋，起伏成实谓之肉。生死刚正谓之骨，迹画不败谓之气。④

① 《林泉高致集》五次提到与书法有关的内容，在宋代属罕见。
② 韩拙. 山水纯全集序 [M]// 于安澜. 画论丛刊. 北京：人民美术出版社，1960：33.
③ 卫铄. 笔阵图 [M]// 历代书法论文选. 上海：上海书画出版社，1993：23.
④ 荆浩. 笔法记 [M]// 于安澜. 画论丛刊. 北京：人民美术出版社，1960：8.

如果说，《笔阵图》的生命意识实际是提倡遒健有力的笔法风格，荆浩则根据绘画实践经验，提出了绘画上的"笔势论"。虽然他也讲筋骨肉，但却不是类似书论的机械照搬，而是赋予了新的内容。他首先阐明四种笔迹形态的特点："笔绝而不断谓之筋，缠缚随骨谓之皮，笔迹坚正而露节谓之骨，起伏圆浑而肥谓之肉。"其后又分析了"筋""骨""肉"之间的一定联系："死者无肉，迹断者无筋，苟媚者无骨。"这一方面显出荆浩重视"筋""骨"的骨干和纽带作用，另一方面也表明他并不片面地否定"肉"和"皮"的应有作用。他主张把四种不同的笔迹形态作为有机的部分统一起来。这可能与水墨山水画皴法的产生有一定的关系。[①] 荆浩不但继承了前人书法理论强调的生命意识，而且赋予更为具体的内涵，并提出了"皮"的概念。

在山水画中传统的生命意识亦投射到所绘对象中来，郭熙（1000—1090）曰：

山以水为血脉，以草木为毛发，以烟云为神采。故山得水而活，得草木而华，得烟云而秀媚。水以山为面，以亭榭为眉目，以鱼钓为精神，故水得山而媚，得亭榭而明快，得鱼钓而旷落，此山水之布置。

石者，天地之骨也，骨贵坚深而不浅露。水者，天地之血也。血

① 薛永年. 荆浩笔法记的理论成就 [M] // 薛永年. 书画史论丛稿. 成都：四川教育出版社，1992：58.

贵周流而不凝滞。①

他将人的血脉、面目乃至精神投射到山水中。画面景、物的安排似乎不是自然的写照，而完全是主体生命的外化，可以说他是按照主体的生命去经营位置的——他已将生命意识扩展到构图，并且将山水视为宇宙的浓缩，宇宙与人的生命同构，体现出一种宏大的生命意识。古人在造字时"近取诸身，远取诸物"，在这里他已将"诸物"与"诸身"融为一体。许慎曰，"书者如也"。这里可以说，"画者如也"。某种意义上，山水已经书法化了。

与米芾同时供职宫廷画院的文人画家韩拙发展了荆浩的笔势说，对筋、骨、肉的内涵做出了更为具体的解释，而且与郭熙画论中山水生命意识结合在一起，其《山水纯全集》曰：

木贵高乔，苍逸健硬。笔迹坚重，或丽或质，以笔迹欲断而复续也。或轻或重，本在平行笔。高低晕淡，悉由于用墨。此乃画林木之格要也。洪谷子诀曰："笔有四势，筋骨皮肉是也。笔绝而不断谓之筋，缠转随骨谓之皮，笔迹刚正而露节谓之骨，伏起圆浑谓之肉。"尤宜骨肉相辅也。肉多者肥而软浊也。苟媚者无骨也。骨多者刚而如薪也。劲死者无肉也。迹断者无筋也。墨而质朴，失其真也。墨微而怯弱，败其正形。其木要停分而有势。不可太长，太长无势力。不可太短，太短者俗浊也。木皆有形势而取其力。无势而乱作盘曲者，乏其

① 郭熙.林泉高致集 [M]// 于安澜.画论丛刊.北京：人民美术出版社，1960：23.

势也。若只要刚硬而无环转者，亏其生意也。若笔细脉微者怯弱也。大凡取舍用度，以木贵苍健老硬。①

这里，他在绘画理论中综合了《笔阵图》与《笔法记》的观点，提出"宜骨肉相辅"，但重"势""力"，提倡劲健的用笔，这影响到了取象，"木贵高乔，苍逸健硬"，"木要停分而有势。不可太长，太长无势力。不可太短，太短者俗浊也"。另外他将生命意识加以扩大，将林木比作衣装，视林木少的山为"露骨"：

林木者，山之衣也。如人无衣装，使山无仪盛之貌，故贵密林茂木。有华盛之表也。木少者，谓之露骨，如人少衣也。若作一窠一石，务要减矣。②

此外，元人黄公望的山水画论一如既往地体现出生命意识，其山水诀曰："山水中用笔法，谓之筋骨相连。"需要说明的是，除"骨法用笔"外，这种生命意识的强调主要体现在山水画中，而不大体现在花鸟和人物画中，之所以如此，原因大概有以下几个方面：一、花鸟和人物本身即有生命在。二、除树木等外，山水本身无生命可言。三、生命成为构图的依据还在于，一般情况下山水的布置远比花鸟和人物复杂，"近取诸身"，以熟悉的人自身作为参照，无疑可以大大简化构图。四、从根本上讲，这也是"气韵生动"的需要。气韵生动最初主

① 韩拙．山水纯全集 [M]// 于安澜．画论丛刊．北京：人民美术出版社，1960：36．

② 韩拙．山水纯全集 [M]// 于安澜．画论丛刊．北京：人民美术出版社，1960：39．

要是就人物画而言，欲使无生命的山水生动起来，生命感的投射也是必要的。

第二节　字中"指事"与画中"米点"

米芾（1051—1107），宋代四大书法家之一，自云"尝作支许王谢于山水间行，自挂斋室。又以山水古今相师，少有出尘格者，因信笔作之，多烟云掩映，树石不取细，意似便已"①。"'信笔'就是率意而为，随心所欲地挥洒，不受一切成'法'的束缚，因而也是'除尘格'。"②然而这种画法据其后画史作者和画家的研究却自有"家法"，这便是所谓"米点"。

米芾虽已无山水真迹传世，但可从其子米友仁（字元晖，1072—1151）的现存作品《潇湘奇观图卷》《云山得意图》《云山墨戏图》中窥豹。"友仁宣和中为大名少尹，天机超逸，不事绳墨，其所作山水，点滴烟云，草草而成，而不失天真，其风肖乃翁也。"③汤垕《画鉴》说其"能传家学，作山水清致可掬，亦略变其尊人所为，成一家之法。

① 米芾.画史[M]//沈子丞.历代论画名著汇编.北京：文物出版社，1982：103.
② 楚默.中国画论史[M].北京：百家出版社，2002：210.
③ 邓椿.画继：卷三[M]//于安澜.画史丛书.上海：上海人民美术出版社，1963：19.

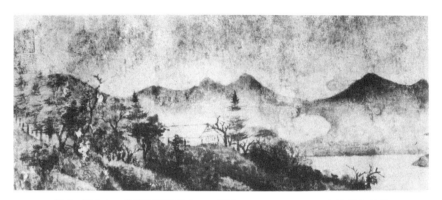

图 1　米友仁　潇湘奇观图卷之一　原作 19.7cm×287cm　上海博物馆藏

图 2　米友仁　潇湘奇观图卷之二　原作 19.7cm×287cm　上海博物馆藏

图3 米友仁 云山得意图（局部） 原作27.2cm×212.6cm 台北故宫博物院藏

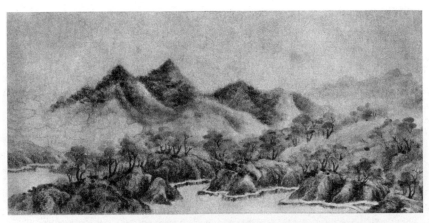

图4 米友仁 云山墨戏图（局部） 原作21.4cm×195.8cm 现藏日本

烟云变灭，林泉点缀，生意无穷"。①

《潇湘奇观图卷》《云山得意图》和《云山墨戏图》"山石轮廓基本上改用没骨以面块代替线条，而以水墨层层渍染，但仍存笔踪、笔趣。树的根、干、枝全以浓墨'一笔'画出，而不用'两笔'左右取之。树叶都无双钩（夹叶），完全改为大小浑点，其状皆横卧而无垂头。这种横点，更施于山石。从而融合山、树之间的联系，画云，则钩取与空出二法兼用，互相补充，极为自然，可称天衣无缝，而云头、云脚舒卷之状不伤繁复。所有以上这些，都意味着简化、平易而又精练，为前人之所不为，开辟新鲜境界，赋予董源的'平淡天真'、巨然的'平淡奇险'以新的内涵"。②

《潇湘奇观图卷之一》可谓"杂木取其大纲，用墨点成，浅淡相等"。③值得注意的是，前景有些墨点，尤其左下角已经脱离树体；《潇湘奇观图卷之二》左下角的点也脱离了树体，并与对面山坡的点相呼应。这些点已经不是"应物象形"了，它们比象形字还要约略，而成了指示性或提示性的符号。从中可以看出这种表达方式与"六书"中的"指事"是同一提炼手段。只不过这里具有指事意义的点是复数的，因为在绘画中指事的运用必须参照自然，并符合视觉规律，否则就无法发挥指事的作用。很显然，游离树干的孤立的点至多只能暗示

① 潘运告.元代书画论 [M].长沙：湖南美术出版社，2002：383.

② 伍蠡甫.名画家论 [M].上海：东方出版中心，1988：10.

③ 韩拙.山水纯全集序 [M]// 于安澜.画论丛刊.北京：人民美术出版社，1960：39.

一棵树或一丛树，而无法指涉大面积的植被。近景集中的几个点可能代表一棵树，更可能每一个点指示一棵树。事实上"六书"中的"刃""本""末"一类"指事"字，所涉及的也是单个事物的局部。

《云山得意图》除了近景中的一棵树"取其大纲，用墨点成"，两棵枯树和远山顶峰一棵大树外，房屋周围和远山的树木皆用或密或疏的点暗示，确可谓"草草而成"。《云山墨戏图》用点有所增加，近景中的杂树和山顶大片的树木完全以点代替。

对植被不做具体描绘，而完全以点来象征、提示，这种处理方法既符合视知觉，又符合文字学原理，画家成功地将二者加以融合。因为依赖于一定的（山体）结构，即使局部不做具体描绘，通过相关"语境"暗示，具有相关生活经验的观者也能想象出来。"视而可识，察而见意"。

到了明代，董其昌继汤垕之后探讨董、米的关系。他既泛论董对米氏的影响："米家父子宗董、巨，删其繁复"；"董北苑工作烟景，烟云变没，即米画也"；更分析米氏的具体手法："董源作小树，但只远望之似树，其实凭点缀以成形者。余谓此即米氏落茄之源委"。所谓"落茄"，指前所未有的米氏横点，包括大浑点、小浑点，犹如熟了的茄子离蒂而落于缣素，但其前身乃董源所创的小树点缀法[1]。米氏父子将董巨的小树画法转化成指事性的点的组合。它不光用来提示小树，也可暗示大树。

① 伍蠡甫. 名画家论 [M]. 上海：东方出版中心，1988：10.

"指事表意法是一种利用特殊性符号标记某一客观事物、表示某一概念的造字方法，这种标记符号或是加在独体象形字的某个部位，或是加在代表某种事物符号的特殊位置。"① 如果说一种指事字是在象形字结构的某个位置加点或其他记号以对所要表达的意义进行提示，那么米友仁则在山体及坡岸的相应位置以点来暗示树木或草等植被，而不对这些物象作直接描绘。

由于有相关语境——象形的参照，指示符号的指涉意义得以传达。在绘画近乎抽象时，物象的个体或单元的特征受到削弱，这些个体或单元不再突出，因而突出的便只有物象之间或其内部的结构关系（这种结构已向"上、下"一类表示纯结构的字迈进，具有一定的指事性）。这样物象的表现便依赖于结构。同时，也正是这种结构的存在，观众对物象的辨认得以实现。

指事必然牵涉抽象。在某种意义上，它在绘画中的运用标志着笔

图 5 米芾"巡"字②

图 6 米芾《方圆庵记·巡》

① 洪均陶. 草字编：第二册 [M]. 北京：文物出版社，1983：1695.
② 何九盈. 汉字文化大观 [M]. 北京：北京大学出版社，1995：49.

墨相对于独立意识的进一步觉醒。两类指事字均涉及抽象，一类为"上、下"，表示事物位置关系，是抽象的；一类为"本""末""刃"，运用抽象符号点或横进行提示。绘画中指事的出现一方面为"六书"有意识地运用，另一方面与书法的抽象，即汉字与书法中点的使用增多有关（书法不但是对自然的抽象，而且对书法本身进行抽象，如将线条抽象为点），这一点在米芾书法中也能找到蛛丝马迹。米芾《方圆庵记》"巡"字即为这种意识的折射。在一篇以行书为主的作品里，它显得十分突出，此字下部为行书，上部为草书，反差十分强烈。它说明，米芾有着明显的抽象意识。因而使用了米点的米氏云山为作为书法家的米氏所创，便非偶然。自米氏父子开其端后，至元代高克恭、黄公望，清代石涛、金陵画派用点量空前增加。石涛自谓，"沿皴作点三千点，点到山头气势来"，其绘画中指事的成分大量增加。他用心于点的探索，进行了系统的归纳。他们的用点或表示植被，或完全出于构图的需要。点的运用与指事关联及文人画史的关联十分密切。在某种程度上讲，点带动了抽象。在甲骨文金文字中，起指示（事）作用较多的是点[①]，在绘画中也是点最为活跃。这一方面是书法化——抽象化使然，另一方面则显然受到了文字学的启发。在相关语境——象形存在的前提下，局部物象省、简而以指示性符号代之，并不影响意义的传达。

① 康殷. 古文字学新论：附录五、古文字形中的小点 [M]. 北京：荣宝斋，1983.

汉字为书法的载体，书法影响绘画，书法成为汉字影响绘画的一个桥梁。另外，汉字的早熟，也使其在造型——对物象的提炼上可以给绘画一些启发。米芾在"形似之外求其画"，追求写意（意似）——"不装巧趣，流露出个性的平淡天真""率意"①。写意的追求，客观上要求"简化物形，以至幻化物形"，以"削弱以笔象物对画家奔越的情感所造成的滞碍"②：而汉字简捷的取象方式、造（字）型原则非常便于写抒情写意。象形字来自对自然的高度概括，本身已很简洁，而指事则更为简洁，直接在象形上加指示或提示性的符号来表义（从对自然的抽象角度而言，指事，尤其"上下"一类字可谓最为约略）。可以说书法的写意性与汉字造型相表里，因而文人画向书法看齐，强调抒情性，客观上要求它在一定程度上向汉字靠拢。

许慎曰："指事者，视而可识，察而见意"③。米芾的"树石不取细，意似便已"与许氏论述汉字造字原则显然一脉相承。米芾并非完全不要形似，但体现了一种求简意识，即使"应物象形"亦尽量简化（不取细），而能用指事表现的，不用象形去表现。对物象的表现，只要能意会到即可。同时象形之必不可少，还在于它为指事提供语境或框架，否则指事符号的指事功能便无法实现。只有象形与指事符号一起才能构成绘画的指事。"意似便已"具有重要的意义，它不是只停留在理论

① 楚默．中国画论史 [M]．北京：百家出版社，2002：207．

② 薛永年，薛锋．扬州八怪与扬州商业 [M]．北京：人民美术出版社，1991：69．

③ 段玉裁．说文解字注 [M]．杭州：浙江古籍出版社，1998：755．

层次上的一般写意主张，它与许慎文字学理论的结合，使这一理论具有了很强的可操作性，而米氏父子的身体力行，又直接推动了文人画向写意方向的发展。

"古质而今妍"①，"趣之呈露在勾点"② 书法是通过不断抽象而走向"今妍"的，其标志之一是点的大量运用。点的来源有四个，一是象形，即对自然的概括模拟，如雨、水、日；二是指事，如刃、本、末，它们是抽象的；三是出于结构和审美需要的文字学上的饰笔即楷行草中的纯粹点缀之笔，如书、龙、神、土等字在写完之后顺势加点，有的经过约定俗成则成了标准写法；四是对线条的抽象，即缩短，"如馬鳥熱↑"的点都从线缩短而来。在大篆系统中，点的存在属于前三种，数量较小。在小篆中，点已呈现出从线条中分离的倾向，如竖心、宝盖。在成熟的隶书中，很多笔画已抽象为点；到了楷书（真书），前面所说的原来具有独立倾向但仍与其他线条相粘连的点状笔画，或已缩短的笔画则彻底独立或缩短为点，点的数量空前增加。有点则字灵动、活泼、具有跳跃感，这也就是古人对点情有独钟的原因之一。将"心""谷"的篆隶楷体进行比较，古质与今妍之变则昭然若揭。受书法的影响，绘画也出现了这一倾向。

草书则将点的运用推向了高峰，虽然为了书写速度的需要，将一些点合并成线条，但如有必要或可能，除钩（广义上的使转，包括

① 孙过庭. 书谱 [M]. 上海：上海书画出版社，1979：124.
② 笪重光. 书筏 [M]// 历代书法论文选. 上海：上海书画出版社，1979：560.

勾、弧线和折线）之外（因为"草以使转为形质"），一般情况下一切笔画皆可以变成点。即使勾也有点化的情况，"如将'口'和'省'下部'目'均变成两点"。在汉晋书简中，点就已经比隶楷有更多的运用，在黄山谷和祝允明的草书中，点成了一些字的主体，甚至有的字完全由大小、方向不同的点所组成，饶有趣味。在这方面，书法将绘画远远抛在了后面。从现存史料看，在魏晋以前，绘画中的笔法很少用点。在宋代文人于书法影响下具有较强的笔墨相对独立意识之后，点的运用才逐渐增多。书法化的用点除抽象外，另一特征即在于它具有书法的"时序性"。将米氏云山与北朝壁画《九色鹿本生》[1]相比，即可看出二者的分野。前者有序，而后者无序。如前所述，米氏将"巡"字上的并列三笔变成了三点。将折笔变成点，虽然不无先例，但跳跃的跨度还是相当大，它不同于将横竖缩短成点式的简单抽象。虽然米芾所画为对镇江山水的感觉，但可以说这里仍融入了书法式的抽象意识与写意意识，因为在某种意义上讲，点为最便捷的抽象与写意方式。因此至少可以说，是书法的写意精神成就了米氏山水的形成。

米氏山水还只是指事的萌芽阶段，在元代山水画中高克恭开始大量用点。黄公望用得较多，并且增加了点的时序性，遂成山水画的重要艺术形式。倪云林则曰："树上藤萝，不必写藤，只用重点，即似有

① 朱国荣，胡知凡. 改写美术史：20世纪影响中国美术史的重大发现 [M]. 上海：文汇出版社，2003：15.

藤，一写藤便有俗工气也。"①米点虽然将块面——树叶化为点，但米氏
山水在一定程度上体现了笔墨与自然的同构。倪云林则将线条化成了
点，他明显继承了米芾"意似便已"的观点，能用指事不用象形，因
而其对藤的表现完全运用指事——"重点"，可谓匠心别出。可见，写
意的极致就是指事。

用色的指事化：用色也可指事化。依托于应物象形，绘画由随类
赋彩而淡化色彩，进而惜色如金。惜色的结果，"色"就如同"指事"
字中起提示作用的那一"点"。当代大写意画家贾浩义和刘荫祥，尤其
后者在用色方面堪称指事化的典型。换言之，依托于象形，赋色也可
写意，此写意是通过指事的手法实现的。将随类赋彩置于应物象形之
后，谢赫或别有深意。

第三节　从宋人心画到元人写意

一、书法用笔的扩大

五代至宋代，文人画进一步丰富了用笔的内涵，荆浩甚至以《笔
法记》命名山水画论。倡导文人画的美术史家十分注意以书法入画的
种种表现。比如：

① 温肇桐. 倪瓒研究资料 [M]. 北京：人民美术出版社，1991：3.

张图，河内洛阳人，尝侍梁祖，掌行军粮籍，故人呼为张将军，善泼墨山水，兼长大象。洛中广爱寺有画壁。又尝见冠中愍家有室迦像一铺，锋芒豪纵，<u>势类草书</u>，实奇怪也。①

唐希雅，嘉兴人，妙于画竹，兼工翎毛，始学李后主<u>金错刀书</u>，<u>遂缘兴入于画，故为竹木多颤掣之笔</u>，萧疏气韵，无谢东海矣。徐弦云："翎毛粗成而已，精神过之。"②

陈常，江南人，<u>以飞白笔作树石</u>，有清逸意。一株一色乱点花头，意欲夺造物，本朝妙工也。③

"章友直，字伯益。善画龟蛇，<u>以篆笔画</u>，颇有生意。又能篆笔画棋盘，笔笔相似。"④"甘风子……以细笔作人物头面，动以十数，然后放笔如草书法，以就全体，顷刻而成，妙合自然。多画列仙之流。题诗其后，传观既毕，往往毁裂而去，好事者藏匿，仅存一二。"⑤

郭若虚谈绘画，推崇书法用笔，而且强调一"势"字：

画衣纹林木，用笔全类于书。画衣纹有重大而调畅者，有缜细而

① 郭若虚.图画见闻志：卷二 [M] // 于安澜.画史丛书.上海：上海人民美术出版社，1963：25.

② 郭若虚.图画见闻志：卷四 [M] // 于安澜.画史丛书.上海：上海人民美术出版社，1963：57.

③ 邓椿.画继：卷六 [M] // 于安澜.画史丛书.上海：上海人民美术出版社，1963：51.

④ 邓椿.画继：卷四 [M] // 于安澜.画史丛书.上海：上海人民美术出版社，1963：28.

⑤ 邓椿.画继：卷五 [M] // 于安澜.画史丛书.上海：上海人民美术出版社，1963：33.

劲健者，勾绰纵掣，理无妄下，以状高侧斜伸，卷褶飘举之势。画林木者，有樛枝挺干、屈节皴皮，纽裂多端，分敷万状。作怒龙惊虺之势，耸凌云欎日之姿，宜须崖岸丰隆，方称盘根老状也。①

郭若虚不但强调书法用笔，而且在张彦远的基础上进一步提高了用笔的地位。虽然他认为"六法精论，万古不移"，但又把其简化为"气韵"和"用笔"两项："凡画，气韵本游乎心，神采生于用笔"②。

二、宋人心画说

他不但强调书法用笔，更为重要的是，第一次在绘画中将用笔与创作主体情思（写意）联系起来。他说：

凡画必周气韵，方号世珍。不尔，虽竭巧思，止同众工之事，虽曰画而非画。故杨氏不能授其师，轮扁不能传其子，系乎得自天机，出于灵府也。且如世之相押之术，谓之心印。本自心源，想成形迹，迹与心合，是之谓印。矧乎书画发之于情思，契之于绡楮，则非印而何？押字且存储贵贱祸福，书画岂逃乎气韵高卑？夫画犹书也。扬子曰："言，心声也；书，心画也。声画形，君子小人见矣。"③

① 郭若虚.图画见闻志：卷一[M]//于安澜.画史丛书.上海：上海人民美术出版社，1963：5.
② 郭若虚.图画见闻志：卷一[M]//于安澜.画史丛书.上海：上海人民美术出版社，1963：9.
③ 同上。

楚默认为，谢赫的"气韵生动"是就审美对象而言，要求所画人物形象生动有生气，富于情趣韵致，使人悦目悦情。到晚唐张彦远，其论画"以气韵求其画"，也即"以形似之外求其画"。而这种画学观点，已比"以形写神"的观点进了一层，欣赏主体的注意力已不在外物的"形"，而在主体的意绪情思。这是对"神"新的追求，与晚唐·司空图"离形得似，庶几斯人""不著一字，尽得风流"的审美观念是合拍的。宋初欧阳修"忘形得意"说，沈括、李公麟、苏轼等人重"神"轻"形""吟咏情性""适意"的文人画思潮的泛起，逐渐形成了一种新的画学观念。这种观念以主观意兴抒发放在首位，而把形似和技法挤到了次要的地位。郭若虚正是在这一基础之上立论的。张彦远论"论形似之外求其画"时，认为"骨气形似，皆本于立意而归乎用笔"。虽然"本于立意"也强调主体之意，但过于笼统。而"本游乎心"明道心对笔的驱使、运用。"心"的重要更加明确。其释"一笔画"，也从气脉不断，连绵相属上入手，说明心笔完全相融。"画尽意在，像应神全"，是由于线条的运动也即是"游心"——情感（情思）的运动。要做到这一点，就要有"神闲意定"的创作心态。这意味着审美注意力从外在世界转移到了内在心灵。① 郭若虚引用汉·扬雄语，将绘画和书法并论。不管"书"的本意是文字还是书法，作者是将书法作为"心画"看的。"气韵本游乎心，神采生于用笔"正是"书，心画也"的展开。

① 楚默. 中国画论史 [M]. 北京：百家出版社，2002：166-169.

南宋邓椿在《画继》中继承了"心画"说，强调绘画的抒情性、写意性。其评李石云："醉吟之余，时作小笔，风调远俗，盖其人品既高，虽游戏间，而心画形矣。"介绍岩穴之士周纯时说："其山水师思训，衣冠师恺之，佛像师伯时，又能作花鸟、松竹、牛马之属，变态多端，一一清绝。画家于人物必九朽一罢，谓先以土笔扑取形似，数次修改，故曰九朽，继以淡墨，一描而成，故曰一罢。罢者，毕事也。独忘机（周纯字）不假乎此，落笔便成，而气韵生动。每谓人曰：'书画同一关楔（挟），善书者又先朽而后书耶。'此盖卓识也。"①

"书画同一关楔（挟）"具有两方面的意义：其一，从邓椿对具体画家的评述中可以看出，他重视的是作画时性情的流露，把绘画中非技法的因素提到相应的高度，轻法度，而推重画家的天性②。其二，画家注意到书法用笔的连续性，即书法创作时间性，瞬间性，一次性特征，并据此作画。而后者又密切关系着书法作为一种"心画"，进而绘画作为"心画"的存在。

苏轼曰："与可之文，其德之糟粕。与可之诗，其文之毫末。诗不能尽，逸而为书，变而为画，皆诗之余。"③邓椿的"画者，文之极也"是苏轼这一文人画观的逻辑发展。但是并不像有些研究者认为的

① 邓椿.画继：卷三 [M] // 于安澜.画史丛书.上海：上海人民美术出版社，1963：21.

② 楚默.中国画论史 [M].北京：百家出版社，2002：216.

③ 苏轼.文与可画墨竹屏风赞 [M] // 东坡文集.珠海：珠海出版社，1996：9.

那样，他将画放在诗、文、书等的首位。对于邓椿而言，绘画只是德、文、诗、书发展的终点（德—文—诗—书—画）。"文、诗、书"对于绘画仍具有优先地位，故曰："其为人也多文，虽有不晓画者寡矣。其为人也无文，虽有晓画者寡矣。"①也因此书法仍是绘画的衡量标准，这也就是为什么他一方面说"画者，文之极也"，另一方面却认为"书画同一关捩（捩）"为"卓识"的原因所在。这是儒家"依仁游艺"思想的反映，在"士人"心目中，如苏轼所言，诸艺有先后之别。

韩拙亦继承了"心画"说，其曰："书画异名，而一捩也。古云：画者画也。盖以穷天地之不至，显日月之不照。挥纤毫之笔，则万类由心。展方寸之能，则千里在掌"②。

毫无疑问，"书画同一关捩（捩）"作为"卓识"具有深刻的意义。它可以涵盖文人画书法化的一切方面，它所包括的"心画"内涵则标志着宋代文人画书法化所达到的深度。

三、元人写意说

《赵孟𫖯集》卷二曰："白露泫然坠，草木日以凋。闲居无尘杂，日薄风翛翛。登高写我心，葵扇欲罢摇。感时俯逝水，回睇仰层霄。

①　邓椿.画继：卷九 [M] // 于安澜.画史丛书.上海：上海人民美术出版社，1963：69.

②　韩拙.山水纯全集序 [M]// 于安澜.画论丛刊.北京：人民美术出版社，1960：33.

松乔在何许？高蹈不可招。愿言从之游，怀古一逍遥。"①

元人发展了文人画，更加强调写，赵孟頫是开风气者，其后汤垕推波助澜，在倪云林之前，掀起写意的"第一个巨浪"②。

汤垕第一次明确将"写"与写意联系起来：

今人看画，多取形似。不知古人最以形似为末节。如李伯时画人物，吴道子后一人而已，犹未免形似之失。盖其妙处，在于笔法气韵神采，形似末也。东坡先生有诗云："论画以形似，见与儿童临。作诗定此诗，定知非诗人。"

画梅谓之写梅，画竹谓之写竹。画兰谓之写兰，何哉？盖花卉至清。画者当以意写之，初不在形似耳。陈去非诗云：意足不求颜色似，前身相马九方皋。③

其后黄公望、吴镇（1280—1354）亦倡写意说。黄公望曰："画一窠一石，当逸墨撇脱，有士人家风，才多便入画工之流"④。继赵孟頫之后，黄公望也反对谨细，明确将写意和简化联系起来。写意同时伴随着对形式意味的关注。黄公望"寄乐于画"即蕴涵着形式化的趣味。这一趣味到了明清，尤其是董其昌之后愈加明显，同一题材被不断重复，画家们的兴趣显然不完全在"图式修正"，在很大程度上即对形式

① 赵孟頫. 和子俊感秋五首 [M] // 任道斌校点. 赵孟頫集. 杭州：浙江古籍出版社，1986.
② 楚默. 中国画论史 [M]. 北京：百家出版社，2002：274.
③ 汤垕. 画论 [M]// 于安澜. 画论丛刊. 北京：人民美术出版社，1960：61.
④ 黄公望. 写山水诀 [M]// 于安澜. 画论丛刊. 北京：人民美术出版社，1960：56.

本身的关注。从《写山水诀》中可以明显地看到黄公望对形式意味的关注。

《梅花道人遗墨》卷下："写竹之真，初以墨戏，然陶写性情，终胜别用心也。"倪瓒《清閟阁全集》卷八《题郑所南兰》："秋风兰惠化为茅，南国凄凉气已消。只有所南心不改，泪泉和墨写离骚。"卷九："余之竹，聊以写胸中逸气耳。"① 这里"写"由写物转为抒情写意。

第四节　以画为书，书画本来同

赵孟頫以书法入画的思想集中体现在他《疏林秀石图》题跋诗中：

石如飞白木如籀，写竹还应八法通。若也有人能会此，须知书画本来同。②

如果说张彦远在论证书画相通时，主要集中在书画同源和用笔同法方面，而且有时表现得犹豫，那么赵孟頫则态度十分明确，他未停留在书画用笔同法的层面上，而表现出一种要将书法的一切方面移植到绘画中的决心：

"飞白""籀"既是字体，也是笔法。由"石如飞白木如籀"而

① 倪瓒.清閟阁全集 卷八、卷九 [M]// 四库全书.北京：商务印书馆，2005.
② 北京故宫博物院藏 疏林秀石图题跋："石如飞白木如籀 写竹还于八法通 若也有人能会此 方知书画本来同。"[Z].

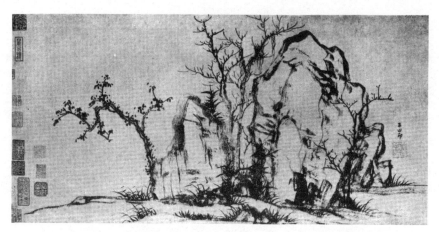

图7　赵孟頫　疏林秀石图卷　原作 27.5cm×62.8cm　北京故宫博物院藏

"写竹还应八法通"，由"写竹还应八法通"到"书画本来同"，由点到面，由面到立（整）体，层层递进，全面展开。"须知书画本来同"将画视为书法，完全以书法为标准来衡量绘画，以书法写意性等方面来要求绘画，事实上，如上文所述，赵孟頫已经在提倡写意。这是对张彦远"书画用笔同法"说的认同与深化。

书画本不同，主张两者相同在某种意义上自然意味着"以书法取代画法"，对于绘画而言这无异于一场"革命"，其潜在意义巨大。对绘画书法化的强调客观上会将绘画逐渐推向抽象化。如前所述，用笔与线条的丰富内在地要求物象简化，一定程度的抽象化。事实上其《疏林秀石图》等作品已经出现这样的倾向，它远比其他元人的作品抽象。何惠鉴指出，赵孟頫的这一做法否定了石的单纯物质性与自觉性的存在，使人分不开何者为石，何者为书法。"赵

孟頫将'物质'的石转为'笔法'的石，此一转变实具有革命性的
意义。"①

小　结

这一时期文人画的书法化表现在三个方面。第一，是进一步丰富
了用笔的内涵，甚至以《笔法记》命名山水画论（如荆浩），用书法中
讲求"筋肉骨"的理论移植于画，提出"笔势论"，将绘画视为书法生
命意识的外化，显示了绘画中笔法生命意识的自觉。

第二，绘画理论受书法"心画"论的影响，认为书画皆"本自心
源，想成形迹，迹与心合"，俱为"心印"。"心印"的表现又有赖于用
笔，从而进一步提出了重"写"尚"意"的"写意"目标，在精神的
表现、题材的选取和语言的探索上，迈开了新的步伐。作为写意形态
的产物之一，米点山水出现，标志着为了简略形似强化感受并发挥用
笔的突破，说明山水画景观的"应物象形"在思维与概括方法上借鉴
了作为书法载体汉字六书中的"指事"方式，表现出一定的抽象意味。

第三，元代赵孟頫提出"书画本来同"，即绘画形象应对应书法书
体与笔法，进一步标志着文人画的书法笔迹在状物的同时追求书法审
美表现，包括写意的旨趣，说明绘画书法化的新进展。

① 刘墨. 书法与其他艺术 [M]. 沈阳：辽宁美术出版社，2002：187.

第三章

文人画书法化意识的深化与展开（明代—清代前期）

　　自明代至清前期，是文人画的发展分流期。文人画在成熟期后开始了新的历程，其特点之一是集古人之大成而自出机杼，即综合古人的图式笔墨，在师造化的规律中加以印证，用不同的组合方式画出自我，可谓"我注六经"。这是传统派的路数，吴门沈周、文徵明，松江董其昌，清初四王为代表。另一特点是"六经注我"，即在师造化的规律与师实景中，以我法贯众法，独抒感情个性，这是个性派的路数，明代徐渭、清初四僧可为代表。两派在书法化上既呈现不同特点，又殊途同归。

第一节　中锋用笔与点画美

　　这一时期，文人画引入书法用笔，不但比宋元时期全面，而且深

入，但强调中锋和点画美。

（一）绘画中书法用笔的精细化

1. 董其昌强调"转折"和"曲"：

画树之法，须专以转折为主，每一动笔，便想转折处，如写字之于转笔用力，更不可往而不收。树有四枝，谓四面皆可作枝着叶也。但画一尺树，更不可令有半寸之直。须笔笔转去。皆秘诀也。"树故要转，而枝不可繁"。

画树之窍，只在多曲。虽一枝一叶，无有可直者。其向背俯仰，全于曲中取之。或曰：然则诸家不有直干乎？曰：树虽直，而生枝发节处，必不都直也。董北苑树径挺壮，特曲处简耳。李营丘则千曲万曲，无复直笔矣。①

从中可以看出他明显受到孙过庭的影响："一画之间，变起伏于锋杪，一点之内殊衄挫于毫芒"②。

2. 清代对用笔强调得更加具体、丰富，包括对中锋的深入研究：

至于山石轮廓，树之枝干，用书家之中锋。皴擦点染，分墨之彩色，用书家之真草篆隶也。

用笔之法，在乎心使腕运，要刚中带柔，能收能放，不为笔使，其笔须用中锋。中锋之说，非谓把笔端正也，锋者笔尖之锋芒。能用笔锋，则落笔圆浑不板……但能用笔锋者，又要练笔，朝夕之间，明

① 董其昌.画旨 [M]// 于安澜.画论丛刊.北京：人民美术出版社，1960：74.83.

② 孙过庭.书谱 [M]// 历代书法论文选.上海：上海书画出版社，1979：125.

窗净几，把笔拈弄。或画枯枝夹叶，或画坡脚石块。如书家临法帖相似，不时模仿树石式样，必使枝叶生动飘荡，坡石磊落苍秀，方可住手，此练笔之法也。①

董思翁云："画树必使株自上至下，处处曲折，一树之间，不使一直笔。"②

山水以树始，昔人树诀，已备言之，下笔须留意，笔笔要转折，心手并运，久之纯熟自然。③

对用笔曲的强调导致用笔的节律化。它突出的是线条的节奏、律动之美。

（二）绘画中书法用笔的全面拓展与深入

1. 明代至清代，文人画家对书法用笔的强调在继承前人的基础上，更加全面、深入，一切书法用笔均可移植到绘画中，同时强调书法用笔的优先地位，以成就点画之美，借此拓展绘画意境：

作书贵中锋，作画亦然。云林折带皴，皆中锋也。惟至明之启祯间，侧锋盛行，盖易于取姿，而古法全失矣。④

寒山凡夫与余论笔尖笔根，即偏正锋也。一日从晋人渴笔书得画

① 唐岱.绘事发微 [M]// 于安澜.画论丛刊.北京：人民美术出版社，1960：242-245.
② 方薰.山静居画论 [M]// 于安澜.画论丛刊.北京：人民美术出版社，1960：434.
③ 钱杜.松壶画忆 [M]// 于安澜.画论丛刊.北京：人民美术出版社，1960：473.
④ 钱杜.松壶画忆 [M]// 于安澜.画论丛刊.北京：人民美术出版社，1960：472.

法，题曰：树格落落，山骨索索。溪草蒙茸，云秀其中，卒笔恍顾，妄穷真露。古人云：画无笔迹，若书家藏锋，若腾觚大扫。作山水障，当是狂草，笔迹不计。①

顾文人写竹，原通书法，枝节宜学篆、隶，布叶宜学草书，苍苍茫茫，别具一种思致；若不通六书，谬托气胜，正如屠儿舞剑，徒资喑噱耳。②

野竹丛生多枯枝败叶相纠结，可以用草隶奇字之法为之，月影风梢，亦同此意。③

2. 一些画家不但用笔书法全面书法化，而且如"庖丁解牛"进入了自由、神妙的境界。

范玑曰："思翁所谓画树以转折为主，动笔便思转折处，如写字之转笔。又曰：下笔便有凹凸之形。然岂特画树为然，全体皆当如是。"④ 笪重光对"八法"运用最具代表性：

"墨以笔为筋骨……转折流行，鳞游波驶。点次错落，鹰激花飞，拂斜脉之分形，磔作偃坡之折笔。啄毫能令影疏，策颖每教势动。石圆似弩之内掩，沙直似勒只平施。故点画清真，画法原通于书法。……

① 沈颢.画麈[M]//于安澜.画论丛刊.北京：人民美术出版社，1960：136.

② 徐沁.明画录[M]//俞剑华.中国古代画论类编.北京：人民美术出版社，2000.1099.

③ 蒋和.写竹杂记[M]//俞剑华.中国古代画论类编.北京：人民美术出版社，2000.1186.

④ 过云庐画论[M]//于安澜.画论丛刊.北京：人民美术出版社，1960：484.

点笔闲窗，寓怀知已，偶逢合作，庶几古人。"王翚、恽南田注："此复拈八法示人，以见书画同源。真千古不易之论，此笪先生《书筏》《画筌》并著之意也。"①

这里画家运笔自如，可以"起讫分明，则遇圆成圆，遇方成方，不求似而似者矣"，而且完全表现为一种书法式的创作行程。

（三）对书法用笔对立统一原则的概括

在书法用笔具体化的过程中或基础上，又出现了超越具体的书法点画对书法用笔的高度概括和对普遍书法用笔原则的升华：

衣褶纹如吴生之兰叶纹，卫洽之颤笔纹，周昉之铁线纹，李公麟之游丝纹，各极其致，用笔不过虚实转折为法。熟习参悟之，自能变化生动。②

运笔潇洒，法在挑剔顿挫。③

画树只需虚实，取势顿挫。涉笔应直处不可曲，应屈处不可直。法以巧拙参用乃为得之。点叶尤须手熟，有匀整处，有洒落处，用笔时在收放得宜。④

这样绘画用笔，已超越对书法用笔的机械套用，即不是以某一具

① 汤贻汾. 画筌析览 [M]// 于安澜. 画论丛刊. 北京：人民美术出版社，1960：520.

② 方薰. 山静居画论 [M]// 于安澜. 画论丛刊. 北京：人民美术出版社，1960：443.

③ 同上。

④ 方薰. 山静居画论 [M]// 于安澜. 画论丛刊. 北京：人民美术出版社，1960：439.

体的物象去对应某一具体的笔法，而是明确升华为对书法用笔对立统一原则的追求。对此，董棨归结为"起讫"，方薰归纳为"虚实转折为法"。

第二节　从以学书方法学画到假借

赵孟頫对绘画古意的提倡，则直接促进了书法式创作。在书画上复古最终通过临摹或仿来实现。"自赵孟頫提倡复古以来，对书、画史产生了重大影响，这种以复古为变革的手段，在书画史的发展中，此起彼伏，始终有着旺盛的生命力……在中国书画艺术史的发展中，如果没有赵孟頫的复古运动，则没有了明清书画史的一切发展。"① 虽然赵孟頫的提倡复古针对南宋绘画工细，提倡写意，但是却通过"书画本来同"而获得了普遍的意义，最终推动了元明清绘画的发展，并改变了绘画的固有格局。在其影响下，元代的临摹意识明显加强。明代以来临仿、创造性临仿流行。

王伯敏先生总结说，仅所见王原祁《麓台题画稿》，内题画五十三则，全部仿古之作，而仿元代黄公望山水的，多至二十五则，有如"仿黄子久笔""仿题黄大痴巨册""仿黄子久""仿大痴笔""仿大痴秋山""仿大痴长卷""仿大痴九峰雪霁意""仿大痴设色""仿倪黄设

① 黄惇. 从杭州到大都 [M]. 上海：上海书画出版社，2003：40.

色""仿大痴手卷""仿学思翁仿子久""仿大痴秋山设色""仿大痴水墨长卷"等，甚至还有"仿董北苑""仿范华原""仿为凯功掌宪写元季四家"等。①

由《南田画跋》也可见其一斑：

观石谷子摩王叔明溪山长卷，全法董巨。观其崇岩大岭，奔滩巨壑。岚雾杳冥。②

子久《富春山卷》，全宗董源，间以高米。凡云林、叔明、仲圭，诸法略备。凡十数峰，一峰一状；数百树，一树一态。雄秀苍莽，变化极矣。与今世传叠石重台，枯槎丛杂，短皴横点，规模迥异。③

这里的师古指图式。

石谷子凡三临富春图矣。前十余年，曾为半园唐氏摹长卷，时为古人法度所束，未得游行自在。最后为笪江上借唐氏本再摹，遂有弹丸脱手之势。娄东王奉常闻而叹之。嘱石谷再摹，余皆得见之。盖其运笔时精神与古人相洽，略借粉本而洗发自己胸中灵气，故信笔取之，不滞于思，不失于法，适合自然，直可与之并传。追踪先匠，何止下真迹一等④。

① 王伯敏. 四王在画史上的劳绩 [M] // 清初四王画派研究. 上海：上海书画出版社，1993.

② 恽寿平. 南田画跋 [M]// 于安澜. 画论丛刊. 北京：人民美术出版社，1960：189.

③ 恽寿平. 南田画跋 [M]// 于安澜. 画论丛刊. 北京：人民美术出版社，1960：193.

④ 恽寿平. 南田画跋 [M]// 于安澜. 画论丛刊. 北京：人民美术出版社，1960：193.

这里的师古指图式，亦有笔墨。

绘画不直接模拟自然，从一家学起到"集大成"，这种学习取径，受到书法的影响。如前文分析，这种意识在南朝已萌芽。张彦远虽然认为"传移模写"为画家末事，但是却认为"若不知师资传授，则未可议乎画"。① 郭熙《林泉高致》中的一段话最能说明问题：

人之学画，无异学书。今取钟王虞柳，久必入其仿佛。至于大人达士，不局于一家，必兼收并览，广议博考，以使我自成一家。然后为得。②

可以说由于书法的影响，至迟在宋代"集大成"已成为绘画的一种宏大的理想，非"大人达士"不能办。董其昌题画曰："此仿倪高士笔也。云林画法，大都树木似营秋寒林，山石宗关仝。皴似北苑，而各有变局。"③ 以至于王时敏（1592—1680）曰："原其流派所自，各有渊源，如宋之李、郭，皆本荆、关；元之四大家，悉宗董、巨是也。……求其笔墨逼真，形神俱似。罗古人于尺幅，萃众美于笔下者，五百年来，从未之见，惟吾石谷一人而已！"④ 强调临摹突出的是一种书法式的法度意识，古人笔墨乃入门规矩。在韩拙的眼中，"一皴一

① 张彦远. 历代名画记 [M] // 于安澜. 画史丛书. 上海：上海人民美术出版社，1963：19.

② 郭熙. 林泉高致 [M] // 于安澜. 画论丛刊. 北京：人民美术出版社，1960：18.

③ 董其昌. 画旨 [M] // 于安澜. 画论丛刊. 北京：人民美术出版社，1960：93.

④ 王时敏. 西庐画跋 [M] // 沈子丞. 历代论画名著汇编. 北京：文物出版社，1982：285.

点，一勾一斫"，就像书法的一点一画那样皆有法度。不从临摹入手，而"只写真山"无异于地图，这是"未可议乎画"的另一种表述。足见书法影响之深①。

董棨曰：

初学欲知笔墨，须临摹古人。古人笔墨，规矩方圆之至也。山舟先生论书尝言：帖在看，不在临。仆谓看帖是得于心，而临帖是应于手。看而不临，纵观妙楷所藏，都非实学。临而不看，纵池水尽黑，而徒得其皮毛。故学画必从临摹入门，使古人之笔墨，皆若出于吾之手。继以披玩，使古人之神妙，皆若出于吾之心。②

汤贻汾亦曰：

字与画同出于笔，故皆曰写。写虽同而功实异也。今人知写之同，遂谓字必临摹古哲，而画亦然。③

可以说，学画如临帖是一种非常普遍的观念。随着书法化的深入，这种观念越来越深入。当然像书法一样，创造性地临仿，不模拟自然，通过用古人的规矩仍可写自己的性灵，这是书法化的一个重要内容。

"略借粉本而洗发自己胸中灵气"，这相当于"六书"之假借。许慎《说文解字·序》曰："假借者，本无其字，依声托事，令长是

① 韩拙.山水纯全集序[M]//于安澜.画论丛刊.北京：人民美术出版社，1960：44.

② 董棨.养素居画学钩深[M]//于安澜.画论丛刊.北京：人民美术出版社，1960：467.

③ 汤贻汾.画筌析览[M]//于安澜.画论丛刊.北京：人民美术出版社，1960：521.

也。"所谓假借，即不造新字（包括象形、指事、会意和形声），而是
借用已有同音字来表达新的意义。在绘画上表现为不写生（包括"搜
尽奇峰打草稿"），而以临摹粉本——前人绘画作品为创作，仍可以
做到"变化极矣"，而且直可与之古人之作并传。此即今日书坛所说
的"意临"或"创临"。由于不模拟自然，至少不直接模仿自然，而
以书法式的方式创作，也即假借。对于书法家而言，临摹不只是基本
功，而且是一生的功夫，即使功成名就，米芾、赵孟頫、王铎等莫不
如此。

强调"书画本来同"，以书法方法学画，必然导致走向假借。结
果，绘画不但在笔法上和空间上书法化了，甚至连创作方式也书法化
了，乃至造型基础也书法化——"六书"化了，此即书法效应，它决
定绘画必然在一定程度上弱化写生，转而重视笔墨的内在趣味、内蕴，
走向笔墨相对独立。假借由外在的自然转向内在（心）世界，在某种
意义上它是笔墨走向独立必然过程。朱新建的观点可以很好地解释这
一现象："笔墨直接表现为反映心情的一种载体，并不在于题材、形式
等这些东西，而在于笔墨本身的轻重缓急、干涩浓淡等境界，来塑造
自己的艺术形象，反映自己的价值取向、价值观念，这是文人画最重
要的东西。假如把这些东西去掉，就不能叫文人画。"①

① 朱新建.笔墨与真诚 http：//news. sohu. com/a/525496701_121124719.

第三节　图式组合与字学会意

伴随临仿的流行，图式的象形化和写意的深入，明末清初产生了一种新的创作方式。

绘画不但在用笔和用墨上向书法看齐，同时绘画图式结构的创造渗入了汉字结构的追求。以汉字结构为手段，可以使观物取象过程简化，同时"简化物形"。因为汉字本身即来自对自然的高度概括。通过汉字结构，使绘画图式的创造像书法一样走向程式化。因为书法的程式化相当程度上是由于汉字结构，汉字结构的相对稳定。从元代开始，画家就以具体汉字的结构对物象进行概括。王绎《写像秘诀》曰：

写真之法，先观八格，次看三庭。眼横五配，口约三匀。明其大局，好定分寸。八格解：相之大概，不外八格：田、由、国、用、目、甲、风、申八字。面扁方为田，上削下方为由，方者为国，上方下大为用，倒挂形长是目，上方下削为甲，腮阔为风，上削下尖为申。①

清代沈宗骞对此做了进一步解释：

将为人写照，先观其面盘，当以何字例之。顶锐而下宽者，由字形也；顶宽而下窄者，甲字形也；方而上下相同者，田字形也；中间

① 王绎．写像秘诀[M]//于安澜．画论丛刊．北京：人民美术出版社，1960：854.

宽而上下窄者，申字形也；上平而下宽者，用字形也；下方而上锐者，白字形也；上下皆方而狭长者，目字形也；上下皆方而扁阔者，四字形也。不在八字之例者，须看得确有定见，然后下淡笔约之，复再三斟酌，以审定其长短阔狭，使无纤毫出入，斯无不效矣。[①]

作为一种简捷而有效的取象手段，它在山水和花鸟画中得到广泛运用：

古人写树叶苔色，有深墨浓墨，成分字、个字、一字、品字、么字，以至攒三聚五，梧叶、松叶、柏叶、柳叶等，垂头、斜头等诸叶，而形容树木山色，风神态度。[②]

枯树细条忌三叉。若遇三叉左右加。上尖下粗好发芽。一树几穗品字式，或像梅花穗五出，或像左边右边歇，单画右边亦去得。

点树最难介字式。介字中分莫竖直，竖直相接如界格。介字顶上莫分开，四笔五笔架上来。一树点成鸳鸯墨，左右上下皆一色。

若用直点平山石，须要暗像梅花式。短笔硬笔挺且拙，尖尖细细用不得，看准方向当众立，梅花中心做起笔。扁形大字梅五出，各边点完密不得。介字点山如一辙。[③]

矾头皴，如矾石之头也。矾石之头多棱角，形多结方。每开一面，

① 沈宗骞. 芥舟学画编 [M]// 于安澜. 画论丛刊. 北京：人民美术出版社，1960：372.

② 大涤子题画诗跋：卷一 [M]// 黄宾虹、邓实合编美术丛书. 上海：上海美术出版社，1987.

③ 戴以恒. 醉苏斋画诀 [M]// 于安澜. 画论丛刊. 北京：人民美术出版社，1960：531.

周围逼凸。直廓横皴，每起工字细纹。高峙倒插，如叠矾堆①。

写枯树最难鹿角枝，其难处在于多而不乱，乱中有条。千枝万枝笔不相撞，其法在交女字，密处留眼。梅谱云，先把梅干分女字。②

凡接叶用个字、分字。③

古人画梅枝干，有似女字、之字、戈字、了字、丛字之分。④

象形的结构既然来自对物象的抽象，后来的字体则是在此基础上的进一步抽象，高度简洁，因而反过来自然可以成为绘画"隐性结构"。同时，写意的追求，客观上要求"简化物形，以至幻化物形"，以"削弱以笔象物对画家奔越的情感所造成的滞碍"。⑤王之元（约活动于康、雍年间）曰："徐青藤云：化工无笔墨，个字写青天。余谓此诗墨竹诀也。无笔墨即庖丁目无全牛之理，后人不知，但笔笔而为之，叶叶而累之，岂复成竹？"⑥汉字结构简洁特点恰好为简化物形提供了便利条件。因而以汉字结构入画恰符合文人画写意化的要求，二者相辅相成。毫无疑问，这种以汉字结构对物象的简化、升华，即向字学

① 郑绩. 梦幻居学画简明 [M]// 于安澜. 画论丛刊. 北京：人民美术出版社，1960：559.

② 郑绩. 梦幻居学画简明 [M]// 于安澜. 画论丛刊. 北京：人民美术出版社，1960：562.

③ 蒋和. 写竹杂记 [M]// 于安澜. 画论丛刊. 北京：人民美术出版社，1960：844.

④ 查礼. 画梅题记 [M]// 于安澜. 画论丛刊. 北京：人民美术出版社，1960：847.

⑤ 薛永年，薛锋. 扬州八怪与扬州商业 [M]. 北京：人民美术出版社，1991：69.

⑥ 王之元. 天下有山堂画艺 [M]// 李来源，林木. 中国古代画论发展史实. 上海：上海人民美术出版社，1997：365.

中象形式的简约结构靠拢，亦即程式化，这种程式化为会意产生所必需，同时也为会意的产生奠定了基础。

会意，即许慎所谓"比类合谊，以见指㧑"。[①] 它不创造新的象形或指事字，而通过已有的字的组合来表现新的意义，象形的组合形成会意式的结构。构成（construction）则"是一个近代造型概念，《现代汉语词典》曾解释为'形成'和'造成'。也就是包括自然的创造和人为的创造。而在现代艺术设计领域，广义上与'造型'相同，狭义上是'组合'的意思，即从造型要素中抽出那些纯粹的形态要素来加以研究"。[②] "从狭义上使用'构成'这一概念，它不但与西方近代美术相通，而且在中国有着悠久的历史。""《周易》中的八卦，就是由'—''--'符号所组成。以'—'为阳，以'--'为阴，排列成乾（☰）、坤（☷）、震（☳）、巽（☴）、坎（☵）、离（☲）、艮（☶）、兑（☱），主要象征天、地、雷、风、水、火、山、泽八种自然现象。"[③]

会意与构成相通：前者从内容追求而言是会意，从形式手段而言则是构成。有些会意字即是通过空间位置的调整——经营位置来表达新的意义的。如："杲，《说文》：'杲，明也，从日在木上。'杳，《说文》：'杳，冥也。从日在木下。'"[④] 临仿的盛行意味着画家对笔墨的关

① 段玉裁 . 说文解字注 [M]. 杭州：浙江古籍出版社，1998：755.
② 辛华泉 . 形态构成学 [M]. 杭州：中国美术学院出版社，1999：9.
③ 辛华泉 . 形态构成学 [M]. 杭州：中国美术学院出版社，1999：130.
④ 裘锡圭 . 古文字学概要 [M]. 北京：商务印书馆，1988：129.

注与兴趣远大于物象。这也是文人画书法化的一个主要标志。明清绘画书法化，正是画家仿临前人画作泛滥之际，甚至以仿临取代创作，正可以说明这一点。对书法式创作方式的借鉴必然导致对物象本身或写生的相对忽略，在临摹的基础上对前人的丘壑进行提炼，然后加以重组，"搬前挪后"，会意——构成（组合，狭义上的构成）式的创作方式产生了。

"搬前挪后"式的创作方式即类似会意字式的处理物象方式，以有限象形组合表现新的意义，换言之，即"由旧构件而整合成""新功能"，[①]明末沈颢（1586—1661）"谓近日画少丘壑，人皆习得搬前换后法耳"[②]这种处理手法即构成。可见至迟在明末，构成已成为山水画创作的一种普遍方式。对此，董其昌做出了重要的贡献：

"董其昌对文人山水画最重要的贡献，在于他进一步提纯了绘画语言，也就是说把中国画的笔墨语言从绘画的综合因素中（诸如丘壑、诗意等）分离出来，成为绘画的重要目的，而不再仅仅是描绘丘壑的手段。其结果是使得笔墨程式本身成了融入个性情感的审美客体，使'玩弄'笔墨成为可能。那么如何能够具有精妙绝伦的笔墨技巧与趣味，如何才能建立具有抽象形式美感的画面结构？董其昌提出了他认为最佳的方案，这就是首先从师承古人的作品入手，在熟练地掌握古

① 卢辅圣.黄宾虹的艺术世界 [M]// 叩开中国画名家之门.上海：上海书画出版社，2001：26.

② 方薰.山静居画论 [M]// 于安澜.画论丛刊.北京：人民美术出版社，1960：437.

代大师的笔墨与图式的基础上，进而以秩序化的图像程式的重新组合为媒介，以充满个性化的笔墨操作洗发出个人的情味，最终化古为我，也就是所谓'集其大成，自出机杼'。""集其大成，自出机杼"式的创作"融合古人的笔墨技巧，形成自己的面貌"①。

　　明末以后这种创作方式进一步流行，成为一种普遍现象。王原祁具有典型意义：

　　王原祁和江左二王一样，直接从古人的作品中提炼出关于树石、山峦、水流、屋舍的图式，在其作品中丘壑与其说是山水景象，不如说更接近于几何图形的符号。他通过运笔遣墨，以小块积成大块的方法，将这些形同符号的图式进行组合处理，并且十分讲究画面气势的开合、起伏，形状的斜正、宾主、浑碎、隐现，点线之间的疏密、聚散、浓淡、干湿以及形状、气势与笔墨彼此的穿插渗透、联系映带与呼应转换，最终使画面取得凝重中隐含张力、沉静中颇有动感的审美效果。②

　　在这里"应物象形"中"应物"再现功能已不重要，经过"一再重复地挪用"，"逐渐丧失了诸多描写景物的价值"③。由于应物变得不重要，而突出了象形的组合功能。毫无疑问，这就是会意。不过这种会意，是绘画书法化的产物。在某种意义上讲，构成式的创作方式犹如会意字一样，它是对象形——前人丘壑的一种深度开掘。

① 薛永年，杜鹃．清代绘画史 [M]．北京：人民美术出版社，2000：8.
② 薛永年，杜鹃．清代绘画史 [M]．北京：人民美术出版社，2000：13.
③ 高居翰．山外山 [M]．上海：上海书画出版社，2003：103.

汉字的抽象决定了书法由临摹而创作的取径，绘画由于书法化由重视临摹而导致了造型的进一步汉字化——会意。绘画向书法看齐，必然重临摹，通过临摹实现对传统或前人作品的深度开掘，而不是像造象形字那样，对新题材进行无休止的追逐。对笔墨的重视，对写生的相对忽略，必然导致会意——通过对前人图式的重组来表达新的意义。正如，象形字的意义是有限的，但是通过组合，它们获得了新的意义或者无限的可能性。会意具有一种积淀典故的作用——通过它，前人的图式增殖了。

在不重写生的情况下（才有可能对前人的图式进行提炼），经营位置的相对独立性便有可能突出出来。正是对笔墨的坚持导致对题材的相对忽略，因而出现"搬前挪后"式的空间处理方式。这是临仿的进一步发展。当一些物象被符号化后，如皴法，再加以组合，这本身即是构成。换言之，通过对前人图式的经营——组合，既是会意也是构成。

绘画不重写生，甚至完全忽略写生，在某种意义上与书法趣味不可分，乃绘画书法化的必然产物。对临仿重视的结果导致对外在物象的忽略和对笔意、结构等形式因素的关注，画家不再对自然作无尽的追求，而是更加以"有限表现无限"。这样，必然导致画面构成的相对稳定，因此构成画面的物象在经过一定程度的抽象后，形成了类似"会意"字式的结构，而其中的物象单元便起到一种类似偏旁部首的作用（在画面中起偏旁部首作用的是相对完整的物象，而不是诸如树

叶、树枝、苔点之类的元素，这些元素相当于书法中的书写元素基本笔画），画家在构思新的作品时，便如造会意字一般，根据所要表达的主题（意义），先对能够进入画面的物象——"偏旁部首"进行选择，然后再参照自然，对其进行"搬前挪后"，上下左右的组合——这时结构（"经营位置"）便有了十分重要的意义，获得了独立的价值，因为虽然从创作的角度讲，可能是主题或立意在前（主题的确立有时是无意识的），但从画面分析的角度讲，在构成基本固定的情况下，则是结构决定意义。这样从某种意义上讲，此时"经营位置"便提到了"应物象形"的前位。这时"象形"的存在的意义也只在于对固有象形的保留。

因为受汉字结构的影响，书法的构成相对稳定，也因为构成的稳定，书法家、画家才有精力将目光转向对笔法、结构等内容形式的探求与锤炼。会意得以形成或建立的一个基本前提，即写实或象形数量的相对稳定或限制，如此它们与其所表达的意义之间才能形成暗示或象征关系，而不是形与意的直接对应关系。否则根本就不需要会意的存在。当然，写实或象形的数量限制又以写实或象形一定程度的发展，即一定量的写实或应物象形的存在为前提，正如会意建立在象形的基础之上，否则会意便成无源之水，无本之木，因而在此之前必然经历一个较为写实的阶段。元代至明中期以前即是这样一个过渡阶段。这也可以解释为什么尽管由于书法的影响，"集大成"虽为宋代文人画的一种理想，但却无法实现。

文人画走向会意—构成，不但是临摹的产物，也是写意追求使然。如前文所述，汉字简捷的取象方式、造（字）型原则非常便于抒情写意。这种直接的造型方式比象形、指事更适合于抒情的需要。因而，走向会意是明代中期以来写意发展的必然。正如董棨所言，"临摹古人，求用笔明各家之法度，论章法知各家以古人之规矩，而抒写自己之性灵。心领神会，直不知我之为古人，古人之为我。是中至乐，岂可以言语形容哉！"① 此中有"至乐"。可以说这是绘画临仿和"集大成"——构成潮流的强大心理动力。

象形、指事和会意均遵循"思维经济"（即尽量以最少量或最简约的符号来传达最大量的信息）的原则，前者通过省略细节来体现这一原则，而后两者则是这一原则的深化，即能用指事表达的意义则用指事，能用会意表达的意义则用会意，而不用象形另造新字，这样势必在象形重结构的基础上，进一步强调结构，无论是指事还是会意，无不是通过对结构的强调或调整来获得意义。这时结构才获得了真正的自由，尤其是会意字中的结构几乎完全获得了自由。如果说在象形字中还只是对物象固有结构的凸显，那么会意的结构则是"建筑式"的，可以根据表意的需要，像建筑师那样，对"构件"进行自由调度（当然对"构件"——象形字的内部结构一般是不能动的，而且这一切都发生在造字之初，会意字结构一旦确定，也是不能擅动的，否则交流

① 董棨.养素居画学钩深[M]//于安澜.画论丛刊.北京：人民美术出版社，1960：470.

便无法进行。这一点与绘画有所不同）。

会意或构成对于中国画而言有着十分重要的意义，舒士俊对此做了较为深刻的分析：

古人有"笔墨要旧，境界要新"之说，这其实就是讲笔墨不变而章法变。石涛的"一画论"，其实质也是讲笔墨不变而章法变。中国画发展到较高层次，这是一个必然要进入的境界。到了这个境界，画家对笔墨本身的组合构成造型有相当深的体悟。这所谓笔墨本身的组合构成造型，也就是画家好像是造物主那样地用笔墨来造型，而非一般通过笔墨来界定形象的所谓"造型"。笔墨上看上去似乎不变，其实里面却包含着精灵，因此尽管章法多变，但却总是能抉取造化的灵奇。①

构成的出现乃对笔墨的重视使然，对笔墨的重视必使绘画减弱对物象的关注，将视野从无限的物象，转向有限的物象构成元素，并以有限表现无限（包括物象与内心世界），其中对前人作品的临仿取代创作，或以临仿为创作成为构成形成的一个过渡环节。对临仿的重视，即意味着对笔墨与图式的重视。其进一步发展，必然导致对结构的关注，通过对结构的调整——对有限元素的重组来表达新的意义（己意），此即构成。构成即调动结构的表现潜能，不通过写生，而完全通过位置的经营，对已有作品的构成要素的空间调整来表达新的意义。

① 舒士俊.探寻中国画的奥秘 [M].上海：上海画报出版社，2002：230.

会意式的创作方式的建立正是董其昌、四王，尤其是王原祁的价值所在，他们发现了结构在表达意义（意境）方面的价值与潜力（从某种意义上讲，四王画派的衰落亦在于会意，确切地说是忽略写生，过分依赖会意式的创作方式。因为在构成元素不增加的情况下，建立在其基础上的会意或曰结构的潜能——表现力毕竟是有限的）。这种创作方式的建立也是文人画书法化得以完成的一个重要标志。从应物象形走向会意——构成，乃是绘画书法化的必然，是绘画书法化的深化与突破。因为书法化——对笔墨自身的关注，客观上要求绘画从外部走向内部，即从无休止的应物象形——无限中走出来，而依靠相对固定的象形图式的组合——有限去表现，以有限去表现无限。也只有这样绘画才能从应物象形中脱身出来，较多地关注笔墨自身。由此，汉字（文字学）作为书法载体的作用也就进一步浮出水面。从这个意义上讲，从应物象形走向指事也不是偶然，而是绘画书法化的必然。以此可知绘画书法化与造字原则（绘画借鉴的是造字原则而非字本身）相表里。在这里造字原则对于绘画书法化绝不是外在的。恰如书法与其载体的汉字的不可分割的关系一样。难以想象绘画书法化只要书法的笔墨而不要文字的造型原则，此为文人画史所证明。

第四节　"笔内笔外起伏升降之变"

元代黄公望已注意到书法空间的运用是通过偃仰、疏密等对比，远近呼应实现的，他将其移植到山水画里来。《山水诀》明显受到书论的影响：

山头要折搭转换，山脉接顺，此活法也。众峰如相揖逊。万树相从，如大军领卒，有森然不可犯之色，此写真山之形也。

大概树要填空。小树大树，一偃一仰。向背浓淡，各不相犯。繁处间疏处，需要得中。若画得纯熟，自然笔法出现。①

山水之法，在乎随机应变。先记皴法，不杂布置，远近相映。大概与写字一般，以熟为妙。②

而这里许多文字分别出于传为王羲之的《题卫夫人〈笔阵图〉后》《书论》《笔势论十二章》：

夫纸者阵也，笔者刀矟也，墨者鍪甲也，水砚者城池也，本领者副将也，结构者谋略也，笔者吉凶也，出入者号令也，曲折者杀戮也。夫欲书者，先干研墨，凝神静思，预想字形大小、偃仰、平直、振动，

①　黄公望. 写山水诀 [M]// 于安澜. 画论丛刊. 北京：人民美术出版社，1960：56-57.

②　黄公望. 写山水诀 [M]// 于安澜. 画论丛刊. 北京：人民美术出版社，1960：57.

令筋脉相连，意在笔前，然后作字。若平直相似，状如算子，上下方整，前后齐平，便不是书，但得其点画耳。

若欲学草书，又有别法。需缓前急后，字体形式，状如龙蛇，相勾连不断，仍需棱侧起伏，用笔亦不得使齐平大小一等。①

夫书字贵平正安稳。先需用笔，有偃有仰，有欹有侧有斜，或大或小，或长或短……欲书先构筋力，然后装束，必须注意详雅起发，绵密疏阔相间。②

视形象体，变貌犹同，逐势瞻颜，高低有趣。分均点画，远近相须；播布研精，调和笔墨。峰纤往来，疏密相附，铁点银钩，方圆周整。③

虽然《题卫夫人〈笔阵图〉后》《笔势论十二章》的时代尚有争议，但是仍可以看出黄公望将绘画当作"写字"看待：不但强调书法用笔，而且强调书法的空间（结构），不但强调书法用笔的节奏，而且也强调空间节奏：偃仰、朝揖（逊）、向背、相映、疏密，折搭转换。同时也将书法之"势"引入绘画，《笔势论十二章》曰："逐势瞻颜"《写山水诀》曰："山水之法，随机应变"。明末恽向说："山水至子久而尽峦嶂波澜之变，亦尽笔内笔外起伏升降之变。盖其设境也，随笔

① 王羲之. 题卫夫人《笔阵图》后 [M]// 历代书法论文选. 上海：上海书画出版社，1979：26.

② 张怀瓘. 书论 [M]// 历代书法论文选. 上海：上海书画出版社，1979：28.

③ 王羲之. 笔势论十二章 [M]// 历代书法论文选. 上海：上海书画出版社，1979：29.

而转，而其构思随笔而出，而气韵行于其间。"①他认为黄公望以用笔之变带动了空间（布局）的节奏变化——其设境，随笔而转，其构思也随笔而出。但是真正"尽笔内笔外起伏升降之变"则是在明末清初。

李泽厚先生认为，"书法由接近于绘画雕刻变而可等同于音乐和舞蹈，不是书法从绘画，而是绘画要从书法中吸取经验、技巧和力量。运笔的轻重、疾涩、虚实、强弱、转折顿挫、节奏韵律，净化了的线条如同音乐旋律一般，它们竟成了中国各类造型艺术和表现艺术的魂灵"②。一方面，用笔的全面书法化标志着绘画主体节律化空间的形成（线条内部）。由于对书法用笔强调"虚实转折为法"，绘画必然节奏化。另一方面，由于书法的布白——章法是节律化的，"书画本来同"，必然要求绘画的布白也节奏化，清代在这方面表现出明确的追求。

结合笪重光的《书筏》与《画筌》可以看出书法线条内在节奏向绘画空间节奏两者之间的内在联系与转化：

笪重光（1632—1692）在其《书筏》中论用笔说："将欲顺之，故必逆之，将欲落之，故必起之；将欲转之，故必折之……"在《画筌》中复言："一收复一放，山渐开而势转；一起又一伏，山欲动而势长。"《书筏》里所说的顺与逆、落与起、转与折等，是关于笔势的运动，而《画筌》中的收与放，开与转、起与伏、动与长等，既是关于画面结

① 道生论画山水 [M] // 俞剑华 . 中国古代画论类编 . 北京：人民美术出版社，2000. 767.

② 李泽厚 . 美的历程 [M]. 天津：天津社会科学院出版社，2001：72.

构，又是关于笔势的运动①。

无论是用笔（势）还是空间均隐含着太极图式，并且这里太极图式由笔势的运动向画面结构扩展。即将笔画内部的太极图式扩展为画面结构，不但线条内部暗含太极图式，画面结构亦呈现为这一图式，两者高度统一。从两者统一角度言之，画面结构的太极图化，乃书法用笔的内在要求，从而用笔与结构在真正意义上实现了"无往不复"的理想，绘画空间完全书法化②。

"起笔须藏头，行笔兼行留，收笔则要护尾。起笔藏头，不见入之迹，运笔行留，始显线之姿，收笔护尾，未睹入之迹。蔡邕《九势》说：'藏头护尾，力在字中，下笔用力，肌肤之丽。'又说：'护尾，画点势尽，力收之。'这样，一画形尽而力意未尽。就一字之中来说，一画形尽而力意未尽，又转入下一画；就字字相随来说，此字最后一笔之护尾，又接入下一字头笔画之藏头。如太极图，阴阳各半，其旋转，从小到大，从大到小，任何一方从大到小都化入另一方，连绵不断。"③

① 刘墨. 书法与其他艺术 [M]. 沈阳：辽宁美术出版社，2002：161.

② 最早提出太极图式的是黄宾虹，认为"太极图乃书画秘诀"，绘画理法及其笔墨构成都是"道法自然"的产物。而太极图中的"S"形，则是万物变化的象征，圆中有曲，恒动不息。参见《扣开中国名画家之门》p19. 宗白华也表达了类似的意思，认为中国画的空间意识以书法为基础。"节奏化了的自然，可以由中国书法艺术表达出来，就同音乐舞蹈一样。而中国画家所画的自然也就是这音乐境界。他的空间意识和空间表现就是'无往不复的天地之际'。"宗白华. 美学散步 [M]. 上海：上海人民出版社，1981：138. 100.

③ 张法. 中国艺术：历程与精神 [M]. 北京：中国人民大学出版社，2003：153.

董其昌认为，画树"如写字之于转笔用力。更不可往而不收。树有四枝，谓四面皆可作枝着叶也。但画一尺树，更不可令有半寸之直，须笔笔转去，皆秘诀也"①。董其昌"不可往而不收"的意识来自米芾"无垂不缩，无往不复"。

作书发笔，有欲直先横，欲横先直之法，作画开合之道亦然。如笔将仰，必先作俯势；笔将俯，必先作仰势。以及欲轻先重，欲重先轻，欲收先放，欲放先收之属，皆开合之机。至于布局，将欲作结构郁塞，必先之以疏落点缀；将欲作平衍迂徐，必先之以峭拔陡绝，将欲虚灭，必先之以充实；将欲幽邃，必先之以显爽；凡此皆开合之为用也。学者未解此旨，断不可漫涂。请展古人之所作，细以此意推之，由一点一拂，以至通局，知其无一处不合此论，则作者之苦心已得。然后动笔模仿，头头是道矣②。

如果说笪重光、沈宗骞将书法节律（包括线条内部或线条本身、行气）引入绘画，并将线条节律向空间（字内空间—结体、行气）拓展（包括将笔画内的太极图式向结构扩展），将两者联为一体，那么几乎同时，王原祁把释智果的书法结体与布白原则引入绘画。

释智果曰："间合间开"，"回互流放"，"繁则剪除，疏当补续。分若抵背，合如对目"，"以侧映斜，以斜附曲"，"殚精一字，功归自得盈虚。向背、仰覆、垂缩、回互不失也。统视连行，妙在相承起复。

① 董其昌. 画旨 [M] // 于安澜. 画论丛刊. 北京：人民美术出版社，1960：74.
② 释智果. 心成颂 [M] // 历代书法论文选. 上海：上海书画出版社，1979：95.

行行皆相映带，连属而不违背也"①。

作为结体与布白的对立统一原则，它们一一化入了王原祁的"龙脉说"：

画中龙脉，开合起伏。古法虽备，未经标出，石谷阐明，后学知所裨式。然余意以为不参体用二字，学者终无入手处。龙脉为画中气势源头。有斜有正，有浑有碎，有断有续，有隐有现，谓之体也，开合从高至下，宾主历然。有时结聚，有时淡荡，峰回路转，云合水分，俱从此出。起伏由近及远，向背分明。有时高耸，有时平修，欹侧照应。山头、山腹、山足，铢两悉称者，谓之用也。若知有龙脉，而不辨开合起伏，必至拘所失势。知有开合起伏，而不本龙脉，是谓顾子失母。故强扭龙脉则生病，开合浅露逼塞则生病，起伏呆重则生病。且通幅中有开合，分股中亦有开合。通幅中有起伏，分股中亦有起伏。尤妙在过接映带间，制其有余，补其不足。使龙之斜正浑碎，隐现断续，活泼泼地于其中，方为真画。如能从此参透，则小块积成大块，有不臻妙境者乎？②

王原祁发展了黄公望《写山水诀》思想。这里山水画对龙脉（堪

① 释智果.心成颂 [M]// 历代书法论文选.上海：上海书画出版社，1979：95.
② 王原祁.雨窗漫笔 [M]// 于安澜.画论丛刊.北京：人民美术出版社，1960：206.

舆学术语，也即山脉）的强调讲的是构成①，其实也是对节律的强调：
"龙脉为画中气势源头"体现了书法的时间意识（书法强调势），结聚
和淡荡即疏密，它与宾主、开合、向背、照应，则体现了书法式的空
间意识，而且作者在这里特别强调了"过接映带，制其有余，补其不
足"，既涉及局部结构，又强调了整体的节奏——过接映带，书法通过
过接映带保持气的连贯，并借此形成节奏感。这些均是"势""龙脉"
的展开。不但起伏体现节奏，开合作为对比在某种意义上亦体现节奏
（因为只有对比才有节奏）工与不工、齐与不齐、静与动、长与短、疏
与密、迟与速、疾与涩，等等，它们之间相互关联，不可分割，从而
成就独特的艺术节奏②。断、续，隐、现，浑、碎，要断、隐、碎而意
连，它们为开合的具体表现，包括斜正均可以成为节奏的表现。故曰：
"使龙之斜正浑碎，隐现断续，活泼泼地于其中"。在王原祁看来，山
水即书法时空——节律的外化。作者似乎在做一种抽象描述，完全以
一种书法的眼光观照自然，他所关注的更多是物象背后的结构、形式，

　　① 曹星原说："王原祁所进行的实际上是一场构图上的革新。他所谓'龙
脉、开合'之说，只不过是借众所周知的普通到以至于通俗的堪舆术语来界说难
以表达的抽象绘画构成理论。他非但不是在以笔墨实现堪舆师的理想，反之是借
通俗的堪舆概念以表达他对'六法'中'经营位置'的全新界定。他一反元明以
来画论仅拘泥于细部描绘的探讨，……至清，正如王原祁所批评的：'古人位置紧
而笔墨松，今人位置懈而笔墨松'。一个'懈'字道破清初画坛的主要弊病。因
此作画必须先'看高下、审左右，从气势而定位置，从位置而加皴染；略一任意
便疥癫满纸'。……最重要的不是对笔墨趣味的琢磨，而是'经营位置'、'偏正'、
'出入'等画面基本构成。"参见曹星原.龙脉·气势 [M]// 清初四王画派研究.上
海：上海书画出版社，1993：750.
　　② 朱良志.中国美学名著导读 [M].北京：北京大学出版社，2004：330.

以至于认为："作画但须顾气势轮廓，<u>不必拘好景</u>，亦不必拘旧稿。若开合起伏得法，轮廓气势已合，则<u>脉络顿挫转折处</u>，天然妙景自出，暗合古法矣。画树亦有章法，成林亦然。"①

作者并不太关心物象本身，"不必拘好景"，画的成功与否与此关系不大，而非常关注形式，主要是节律，"若开合起伏得法，轮廓气势已合，则脉络顿挫转折处，天然妙景自出"。"脉络顿挫转折处"即书法的节律则为其中的关键，它是书法节律化线条的空间化——在画面结构上的体现，它已不是单个线条的顿挫转折，而是画面整体的"脉络顿挫转折"。这里王原祁将书法的节律升华为"顿挫转折"，这样绘画的节律既以书法为旨归，又不为具体的书法节律所拘。

这是一种近乎纯粹的抽象意识：物象的存在（景）并不妨碍抽象的表现，恰恰相反，画家所要突出的正是具象中的抽象——"开合起伏"，"脉络顿挫转折"（书法空间与用笔）。是否"妙景"很大程度上取决于形式美本身，即这些形式要素是否组织得法，而与自然景色本身的好坏无关。当然这形式之中渗透着深刻的历史文化内涵（阴阳意识，书法观念），正如一幅抽象摄影，虽有纪实成分，但摄影家所关注的不是物象本身，而是物象中的形式美，这里物象至多不过是形式意味的载体。当然抽象摄影的题材需要寻找，而王原祁则化腐朽为神奇，认为"不必拘好景"，这是一种更为深刻的抽象意识。在某种意义上，

① 王原祁．雨窗漫笔 [M]// 于安澜．画论丛刊．北京：人民美术出版社，1960：207.

此与翁方纲"世间无物非草书"如出一辙。应该说，这代表了当时文人画家较为普遍的观念，至少是高级文人画家的观念。

王原祁的构成不仅是会意式的构成，这种构成已深入书法时空结构的内部。

第五节 纵横有象与山水画

笪重光《书筏》说：

"笔之执使在横画，字之立体在竖画，气之舒展在撇捺，筋之融结在扭转，脉络之不断在丝牵，骨肉之调停在饱满，趣之呈露在勾点，光之通明在分布，行间茂密在流贯，形势之错落在奇正。"①

这里他分析了汉字结构中横竖、撇捺、勾点的作用，汉字即是这些元素的不同组合。

笪氏所讨论的不是某一具体的汉字，而是普遍的汉字结构——构成。在这里，作者特别看重横与竖的作用，后者关系到字的"立体"。

《画筌》曰：

一纵一横，会取山形树影；有结有散，应知境辟神开。

"一纵一横，会取山形树影。"即以纵横的组合去提取"山形树影"。显然它具有超越具体汉字结构的性质，它已跳出具体汉字结构的

① 笪重光.书筏[M]//历代书法论文选.上海：上海书画出版社，1979：560.

限制，去寻找山水的"普遍结构"。"有结有散"亦然，与前者均为物象的"隐性结构"或秩序。纵与横，结与散构成宇宙的"普遍结构"或秩序——"神"。掌握了它，便可产生伟大创构——开辟出一片"神境"。与王原祁式对前人的图式进行组合的构成不同，这是一种写生式的构成，换言之，即以此种构成眼光去写生。从"境辟神开"一语可以看出，笪氏是将其作为山水画"秘诀"看待的。

虽然前引书论和画论均植根于古代哲学思想，但书论画论一以贯之，后者明显受到书论的影响。在《书筏》中作者之所以强调横与竖的作用，与书法的特殊性相关，即横与竖对汉字结构具有决定性的作用。由于作者认为"画法原通于书法"（在笪氏眼中，书法具有优先性，在文中多次以书法作比），《画筌》也强调了横与竖（纵）的作用，而且更为肯定。如果说作者在《书筏》中已将书法视为构成，《画筌》则进一步强化了构成概念——如上所述，从两句对举看，他将构成视为山水画的秘诀。

"一纵一横，会取山形树影"具有两方面的意义：

一、如上所述，它所突出的是一种构成意识。又可分狭义和广义两种。从句式上及同时代的人解释看，可作狭义的理解，即只用"一纵一横，会取山形树影"，因为毕竟不是"纵横会取山形树影"。同一篇文章中他所说"危岩削立，全依远岫为屏；巨岭横开，远借群峰插笏"即此意。这里危岩、群峰是纵，远岫、巨岭是横。笪重光这一思想在清代产生了广泛的影响，沈宗骞完成于1781年的《芥舟学画

编》曰：

一经一纬之谓织，一纵一横之谓画。①

何为物物相需，如作密树，需云气以形其蓊郁……屋宇多横笔，掩之者需透直之长林；树多直笔，间之者需横斜之坡石，是横与直之相需也。②

凡画当作三层。如外一层是横，中间一层必当多竖，内一层又当用横。外一层用树林，中一层则用栏楯房屋之属，内一层又略作远景树石，以分别之。或以花竹间树石，或以叶间点叶，总要分别显然。③

即如树法，种类不一，须曲直偃仰之合宜。位置多方，要掩映穿插之有致。横枝秀出，直干凌霄，则其笔宜挺而爽。老影婆娑，虬枝屈曲，则其笔须直而苍。④

从前引下述文字更可以看出书法对绘画结构的影响，他将书法用笔转化为绘画的构成：

作书发笔，有欲直先横，欲横先直之法，作画开合之道亦然。如笔将仰，必先作俯势；笔将俯，必先作仰势。以及欲轻先重，欲重先轻，欲收先放，欲放先收之属，皆开合之机。至于布局，将欲作结构郁塞，必先之以疏落点缀；将欲作平衍迂徐，必先之以峭拔陡绝，将欲虚灭，必先之以充实；将欲幽邃，必先之以显爽；凡此皆开合之为

① 于安澜.画论丛刊 [M]. 北京：人民美术出版社，1960：339.
② 于安澜.画论丛刊 [M]. 北京：人民美术出版社，1960：381.
③ 于安澜.画论丛刊 [M]. 北京：人民美术出版社，1960：382.
④ 于安澜.画论丛刊 [M]. 北京：人民美术出版社，1960：383.

用也。学者未解此旨，断不可漫涂。请展古人之所作，细以此意推之，由一点一拂，以至通局，知其无一处不合此论，则作者之苦心已得。然后动笔模仿，头头是道矣。（沈宗骞《芥舟学画编》《画论丛刊》p360）

华翼伦《画说》曰：

画有一横一竖，横者以竖者破之，竖者以横者破之，便无一顺之弊。又气实或置路或置泉，实处者皆空虚。此王鹤舟为余言之，却有至理。①

戴以恒《醉苏斋画诀》曰：

平顶上有峦头透，一平一直势相凑。平坡俯仰有结构，中夹碎石不嫌碎。平坡两迭三迭够，长短相间头莫平。②

王原祁五世孙王述缙曰：

画之为理，犹天地古今，一横一竖而已。石横则树竖，树横则石竖，枝横则叶竖，云横则岭竖，坡横则山竖，崖横则泉竖，密林之下，亘以茅屋，卧室之旁，点以云苔，依类而观，大要在是。③

以上都可以作为"一纵一横，会取山形树影"注脚。画家们似乎在用构成语言"描述"世界。毫无疑问，画家所表现的并不完全是现实的空间，而是在以构成的眼光观物取象。在这些画家的眼前似乎是由横线与竖线交叉所构成的世界。

① 俞剑华. 中国古代画论类编 [M]. 北京：人民美术出版社，2000. 315.
② 于安澜. 画论丛刊 [M]. 北京：人民美术出版社，1960：533.
③ 郭因. 中国绘画美学史稿 [M]. 北京：人民美术出版社，1981. 368.

广义地讲，纵横还应包括其他类线条，包括撇捺，因为蔡邕"纵横有可像者，方得谓之书"，也只是概而言之，而不仅是用横竖两种直线，而是以广义的书法结构去提取物象，一如其《书筏》所说：

笔之执使在横画，字之立体在竖画，气之舒展在撇捺，筋之融结在扭转，脉络之不断在丝牵，骨肉之调停在饱满，趣之呈露在勾点，光之通明在分布，行间茂密在流贯，形势之错落在奇正。①

《画筌》亦曰：

"转折流行，鳞游波驶。点次错落，隼击花飞，拂为斜脉之分形，磔作偃坡之折笔。啄毫能令影疏，策颖每教势动。石圆似弩之内掩，沙直似勒之平施。故点画清真，画法原通于书法。……点笔闲窗，寓怀知己，偶逢合作，庶几古人。"王翚、恽南田注："此复拈八法示人，以见书画同源。真千古不易之论，此笪先生《书筏》《画筌》并著之意也。"②

因而广义上，"一纵一横"当包括"八法"在内。需要指出的是，八法在书法中指的是八种笔画及其笔法，但在绘画中，当以八法去观物取象时，它所体现的便不只是笔法，同时还有物象背后的结构，即物象的"隐性结构"。因为汉字来自对大自然"概括性极强的写实模拟"，它所突出的本来就不是具象或物象的表象，而是物象的结构。在这里，"拂为斜脉之分形，磔作偃坡之折笔。啄毫能令影疏，策颖每教

① 笪重光.书筏[M]//历代书法论文选.上海：上海书画出版社，1979：560.
② 笪重光.画筌[M]//于安澜.画论丛刊.北京：人民美术出版社，1960：173.

势动。石圆似弩之内掩，沙直似勒之平施。"笔画笔法基本上均作为物象背后的结构存在。

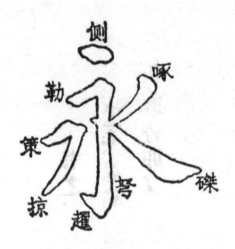

图 8 "永"字八法

进一步言之，"一纵一横，会取山形树影"之纵横还可包括"起伏收放"。它是"一纵一横，会取山形树影"的展开。

一收复一放，山渐开而势转；一起又一伏，山欲动而势长。"王翚、恽南田评曰："起伏收放，括尽纵横运用之法。①

二、"一纵一横，会取山形树影"还隐含着对物象或曰表象背后形式——结构的关注，即将物象提炼为形式——以书法的眼光看待自然，将山水提炼为书法式的形式结构。从前引"转折流行"一段文字已可

① 笪重光.画荃 [M]// 于安澜.画论丛刊.北京：人民美术出版社，1960：165.

见出端倪。它可视为"为书之体，须入其形，若坐若行，若飞若动，若往若来，若卧若起，若愁若喜，若虫食木叶，若利剑长戈，若强弓硬矢，若水火，若云雾，若日月，<u>纵横有可象者</u>，方得谓之书矣"①在绘画中的具体落实，亦即以书法的取象方式取象，又以书法的普遍结构处理绘画空间。这是绘画向书法的回归，而且以此，绘画在某种意义上完全书法化。至此绘画与书法近乎合一，不过后者依托于汉字结构，前者不受具体汉字结构的制约。"纵横有可象者，方得谓之书"，在一定程度导致具象化，基于书法的抽象性质，这种具象化只能停留在"隐隐然其实有形"的层次上②，因而它所突出的仍然是形式的主导地位。绘画本身已有具象在，故不需要再具象化，因而在一定意义上，"一纵一横，会取山形树影"所体现的是某种程度的抽象意识，突出了形式，龚贤的作品可为明证。

同时，它超越具体的汉字结构，在构图上具有普遍意义。

过去学术界，包括笔者在内，一直以为"纵横有可象者"之象即象形（虽然我认为象形可以丰富书法的形式美，但却未直接将象形理解为形式③）。但是汉魏时代书法已十分抽象，虽曰象形，已不可能是文字学意义上的象形，而只能是象征，即卫夫人谓"隐隐然其实有形"，我称之为"隐性形象"，④此"形"隐隐然，而为保存形式所不

① 蔡邕. 笔论 [M]// 历代书法论文选. 上海：上海书画出版社，1979：6.

② 卫铄. 笔阵图 [M]// 历代书法论文选. 上海：上海书画出版社，1979：22.

③ 顿子斌. 从汉字与传统书法的构成看现代书法的五个走向 [N]. 书法研究，1996（3）.

④ 顿子斌. 凝聚与释放——立体书法引论 [J]. 北方美术，1999（3）：32-38.

可少，因而质言之，也即形式，因而"纵横有可象者"即将物象提炼为形式，具体言之，物象经过高度提纯成为形式后，后者与前者形成象征——暗示关系。在某种意义上讲，它是书法摄取物象特有的方式。

"书画本来同"必然要求文人画在结构上向汉字借鉴，甚至向汉字结构看齐。汉字的结构起源于象形，与绘画相通，为绘画借鉴提供了一定基础。由于汉字的抽象，其结构具有更大程度的通用可能性，如"女字、之字、戈字、了字"，但是作为具体的结构，这种通用性又是有限的，缺少普遍适用性，以之作为取象的依据未免拘泥，换言之，以绘画完全硬套具体的，一个一个的汉字结构是不可能的，这就需要对汉字结构进行提炼，使其更具概括性。

可以说，笪重光（1623—1690）所说"一纵一横，会取山形树影。有结有散，应知境辟神开"便克服了这一局限。不管笪氏是否有意超越具体的汉字空间，客观上它都具有超越具体汉字空间的性质。王翚、恽南田注曰："画法不离纵横聚散四字，所谓一阴一阳之谓道。"① 以古代阴阳哲学作为旨归，这本身就是对具体的超越。

构成意识的出现，即楷书式书法抽象空间的成熟，不按某一具体字的结构来经营位置，而以楷书的普遍结字原则进行空间处理。虽然理论的提出似乎稍后，但这种空间应是书法式空间演进的必然结果。理论来源于实践，构成意识的产生不是偶然的，它还应是实践的总结。

① 于安澜. 画论丛刊 [M]. 北京：人民美术出版社，1960：168.

四王，尤其是王原祁构成性山水（与其书法同构）应是这一趋势合乎逻辑的发展。不只四王，吴恽、四僧、金陵画派都具有这种倾向，构成几乎成为清初至中叶山水画的一个普遍现象。

可以说，它既体现了绘画对书法空间的追求①，又不为具体的书法空间所拘的超越书法意识，亦即体现了一种超越书法的相对自由的意识，或者说"泛书法"意识。这是对书法的拓展。由于以书法的普遍结字原则进行空间处理，摄取物象，它便突破了书法的局限。这既是对董其昌至四王，尤其王原祁山水实践与理论的总结，同时也是对其理论的超越，是中国画理论的突破，具有重要的现实意义。实际上，它预示着中国画一种新的走向。"五四"以来，持"中国画穷途末路"论者未发现这一契机，而写实派由于缺少对这一动向的深刻认识与了解，也错过了这样一个机会。

构成的形成有两条途径：一是作为对笔墨重视的结果，已如前述；一是以书法，尤其是楷书类汉字的普遍结构原理观察自然，师取造化。这两者成为四王与四僧的分野，但二者并不矛盾，只是所站角度不同，而均植根于书法，基于书法的立场。并且彼此可以相互转化，将前者向前推进即成为后者，后者进一步开掘结构的潜能，则又成为类似前者式的创作。前者过度开掘，将导致资源的枯竭，这便是四王画派末流的结局；如果忽略对结构潜能的开掘，则使资源得不到充分利用，所以后者仍需前行，或逆行，进行一种类似前者式的"深加工"，将结

①　这种空间似乎不应只理解为隶楷式的空间，还应包括行草空间。

构的潜能释放出来。<u>从会意式构成到写生（境）式构成，从图式组合到汉字结构内部，从具体汉字结构到超汉字结构，可以说构成不断走向深入。</u>

第六节　草书与大写意画

书法化最远的是草书入画，大写意的产生。

尽管赵孟頫提出"书画本来同"，但是书法的抽象表现性在绘画中，一直受到具象造型功能的抑制。明代中期后，心、禅二学思潮促成了绘画的强烈表现性倾向。嘉靖、万历年间的王世贞（1526—1590）推崇"'可喜可愕，一寓于书'的纯粹抽象意味的表现性"[①]，成为绘画书法化"更上层楼的深层次追求"。徐渭则"连书法中那似是而非的些许形象"如折钗骨、印印泥、屋露痕等"都要否定"，"根本不把形的表现当成目的"[②]。在各体书法中，草书最宜于表达豪迈激荡的情感运动，也许正因为这个缘故，徐渭认为草书兴乃始有写意画[③]。他说"世传沈征君（周）画多写意，而草草者倍佳"[④]。"陈道复花卉豪一世，草

① 林木. 笔墨论 [M]// 李来源，林木. 中国古代画论发展史实. 上海：上海人民美术出版社，1997：298.
② 林木. 笔墨论 [M]. 上海：上海画报出版社，2002：227.
③ 薛永年，薛锋. 扬州八怪与扬州商业 [M]. 北京：人民美术出版社，1991：69.
④ 明·徐渭. 徐文长二集：卷五 [M]. 台北：国立中央图书馆.

书飞动似之。"①熟悉画史的人知道，大写意画法的确立，也实际上从陈道复和徐渭才真正蔚为巨流的，特别是后者的以狂草入画，标志着写意画的更新里程②。

这种追求也反映在八大山人、石涛、董棨、翁方纲等人的题诗和画论中。八大山人题画曰："昔吴道元学书于张颠贺老，不成退，画法益工，可知画法兼之书法"③ "画法董北苑已，更临北海书一段于后，以示书法兼之画法"④ "以此作人物，未可道是西江一笔画"⑤。石涛曰："字与画者，其具二端，其功一体"⑥。

董棨受孙过庭《书谱》启发，曰："书成而学画，则变其体不易其法，盖画即是书之理，书即是画之法。如悬针垂露，奔雷坠石，鸿飞兽骇，鸾舞蛇惊，绝岸颓峰，临危据槁，种种奇异不测之法，书家无所不有，画家亦无所不有。然则画道得而可通于书，书道得而可通于画，殊途同归，书画无二。"⑦

董棨与石涛均认为，书画相通，或"其功一体"，或"殊途同归"。

① 明·徐渭.徐文长集：卷二十一 [M].台北：国立中央图书馆.

② 薛永年，薛锋.扬州八怪与扬州商业 [M].北京：人民美术出版社，1991：69.

③ 山水册题识 [M] // 石泠.八大山人画语录图释.西泠印社，1999.55.

④ 临李北海麓山寺碑题识 [M] // 石泠.八大山人画语录图释.西泠印社，1999.44.

⑤ 题仿古书画合璧册之一 [M] // 石泠.八大山人画语录图释.西泠印社，1999.45.

⑥ 石涛.苦瓜和尚画语录·兼字章 [M]// 于安澜.画论丛刊.北京：人民美术出版社，1960：156.

⑦ 养素居画学钩深 [M]// 于安澜.画论丛刊.北京：人民美术出版社，1960：469.

石涛甚至有时继承张怀瓘书法观，将绘画完全视作书法。张怀瓘曰："非有独闻之听、独见之明，不可议无声之音、无形之相。"① 不言而喻，张怀瓘将书法作为一种抽象艺术来看待，而且受老子思想影响，将其作为最伟大的艺术来看待。老子曰："大音希声，大象无形。"任继愈释："最大的声音，听来反而稀声，最大的形象，看来反而无形。"张怀瓘也因此而将书法与永恒的"道"联系在一起。老子这样形容"道"，"视之不见，名曰夷；听之不闻，名曰……绳绳不可名，复归于无物。是谓无状之状，无物之象，是谓恍惚。"② 由是，这"无声之音，无形之相"是书法，也是"道"。石涛将自然进而将绘画做音乐看，不但可以从画题《山水清音图》见其一斑，而且名副其实，画面完全节律化——节奏化的线条、节奏化的空间，不但将溪流节奏化，而且也将山峰、树木节奏化，虽然作者架屋于溪上，似乎与友人在聆听潺潺的溪流，但其所聆听的绝不仅仅是溪流之声，而是一个浑然一体的节奏化的自然。在这里，音乐可以视，画亦可以"听"，故有《听泉图》《山亭听雨》《东庐听泉图》。其题《书画杂册》"画到无声，何敢题句"③ 更能证明其将绘画做音乐看。

石涛另一首诗与此一脉相承成为后者的绝妙注脚：

忆君古道人，是我淡泊友。我拙拙撑门，君卧钟山久。赋诗逃诸

① 张怀瓘. 书议 [M]// 历代书法论文选. 上海：上海书画出版社，1979：146.
② 任继愈. 老子新译 [M]. 上海：上海古籍出版社，1978. 89.
③ 石涛. 书画杂册 14 开之四 [M]// 石涛书画全集·上卷. 天津：天津人民美术出版社，1995：47.

名，乐道忘前后。吾道本希声，吾辈宁虚守。莫学文字障，法门绝音
吼。秋风昨已凉，秋月避人走。我门捶将破，我腹空还纽，何时再踏
一枝来，看我门前白云厚①。

此诗既谈道，又谈禅，道禅合一，也是谈画，一以贯之。既然
"吾道本希声"，就不需要"文字障"，自然"法门绝音吼"了，因而作
为无声的音乐，自然也就不需要什么"题句"了。

以草书入画在石涛这里有了进一步发展。草书入画不是局部的
（"枝用草书法"或局限于某一题材），而是全面拓展，"四时之气随余
草"②，以草书统率绘画，"苍苍茫茫率天真"。乾嘉时期的书画家翁方
纲与石涛一脉相承，其《题徐天池水墨写生卷歌》曰："空山独立始大
悟，世间无物非草书。"③

在他看来，草书是抽象的，在具有抽象眼光的书家画家的眼中，
一切皆可以提炼为抽象形式。画家完全可以近乎书法的眼光去观照写
生，观自然，对自然进行提炼。草书虽抽象，但仍能唤起观者种种经
验的联想。狂草最为抽象，但是给人的联想也最丰富。草书入画亦然。

石涛绘画中已出现了近乎抽象的作品。虽不完全抽象，但却突出
了抽象意识，抽象占据了画面的主体，《黄山图册 21 开之十》《山水清

① 石涛. 书画合璧之四 [M]// 石涛书画全集·上卷. 天津：天津人民美术出
版社，1995：89.

② 石涛. 题四时花果图卷 [N]. 艺苑掇英，2000-11-20（32）. 原诗："青藤
笔墨人间宝，数十年来无此道。老涛不会论春冬，四时之气随余草。"

③ 李德仁. 徐渭 [M]. 箕：长春：吉林美术出版社，1996：434.

音图》《搜尽奇峰打草稿》所表现的正是许慎所谓"物象之本",也就是物象中的"文",因而很大程度上是抽象的。《岩壑幽居图》就更为抽象。这幅山水册页,"画面描绘一间坐落在崖隙内的小屋。勾勒石壁的线条,蜿蜒盘扭得极为强烈,使人感到画家绝不是在描绘现实中的某一固定景色。画家画了山石及其盘曲的纹理,但其意义绝不停留在山石形象本身。当我们观赏画中山石线条的盘曲运行时,我们就好像感到自己也加入了画家运笔造山造石的创造行动。书法一样的线条

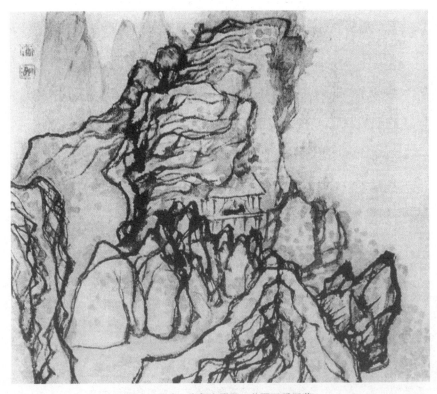

图 9　石涛　岩壑幽居图　美国王季迁藏

和点的运用，给人以跃动飞舞的感觉"①。统率画面的是近乎张旭的草书线条和节奏。从这个角度来看，其抽象程度与张旭《古诗四帖》已很近。

正是书法"线条和点的运用"使《岩壑幽居图》超越了"山石形象本身"而具有抽象特征（图中的"幽居"是抽象的，因为建筑本身是抽象的。"幽居"中的人物已简得不能再简）。石涛"沿皴作点三千点，

图10　张旭　古诗四帖（局部）

原作 29cm×195cm　现藏辽宁省博物馆

① 石涛. 书画合璧之四 [M]// 石涛书画全集·上卷. 天津：天津人民美术出版社，1995：89.

点到山头气韵来"和"一纵一横，会取山形树影"均体现了以书法式
的线条对物象进行提炼的意识。

小　结

自明代至清前期，是文人画的发展分流期。此一时期，文人画达
于极盛，前代绘画的高度成熟，伴随市民文化兴起的个性解放思潮，
使得文人画朝着"集大成"和"抒个性"两个方向发展。在书法的启
发下，个性派的文人画家徐渭、八大、石涛等人，以草书入画，把早
已出现的写意画在花鸟画领域推向了充分抒发感情个性的新阶段。董
其昌等传统派文人画家则强调以学书方法学画，由临摹古代图式笔墨
走上"集其大成而自出机杼"的道路。

在书法艺术及其载体汉字造字方法的影响下，传统派文人山水画
在运用传统图式"自出机杼"方面，除去对前人的图式进行提炼、概
括和升华以外，并以汉字"六书"中的"会意"方法进行图式组合重
构，以深化图式的精神内涵。这时的文人画家大多"先师古人，后师
造化"，但或更多关注景物后面的造化法则的显现，或同时兼顾实际景
象的描写，于是在构图上出现了两种构成。一种是王原祁式的书法会
意式构成；一种是笪重光式的写境式构成。两者形成一种互补的格局，
都把"一阴一阳之谓道"的认识通过类似用笔书写汉字结构的方式进

行组合重构，表现多种对立统一的生成变化。后者则以直接以汉字结构的纵横法则去"应物象形"，这是一种不脱离自然的抽象，它为中国山水画的发展开辟了新的途径。

第四章
文人画书法化的拓展与强化（清中期—清末）

清中期以后文人画进入停滞与新变期。传统派停滞，伴随着书法中金石学的兴起，画学中兴。这是一个书画互动、雅俗相兼，实现更大综合的时期。雅俗相兼，表现为文人画家的职业化和职业画家的文人化，也表现为文人趣味与世俗趣味的融合，同时表现为宋以来文人画传统与更为古老的传统——上古民间书法艺术的结合。扬州八怪、海派、金石画派，无不如此。实现更大综合及书画互动，以诗书画印更有机结合的形态为标志。

第一节　转注与谐声：由里及表的诗书画印结合

"元以前多不用款，款或隐石之隙，恐书不精，有伤画局，后来书

绘并工，附丽成观。"① 一方面与文人对书法与诗文的擅长有关，另一方面说明文人意识到了绘画本身的局限。随着文人画的发展，题跋越来越多，这是绘画书法化的需要。也是绘画书法化的一个重要方面。"立象以尽意"，当画难以"尽意"时，或者当画家感觉没有必要绕那么大弯子时，作为画面的补充，题跋登场了，这也是文人画"文"之表现。

在绘画作品的空旷部分用风格与画风相近的书法题上诗歌，始于少数宋代文人画家。元明以来，仿效者渐多，于是形成一种新的格局。以画为主，实现诗书画的三位一体。在诗书画之外还有印章，但在很长的历史时期内，主要于名款之下，内容也仅限于姓名字号，偶用押脚图章，也多系斋馆名称。然而，随着画家擅长诗歌书法，同时也兼长篆刻者日多，清初以后，三位一体的绘画格局又向着诗书画印的四位一体演进。

扬州八怪诸家则以他们的多能兼擅把这一演进推向成熟。八怪中的多数都是雅擅三绝或四绝的画家。大约除闵贞不详外，其余均擅诗歌，且著有诗集。他们也几乎无人不工书法，而且各有特色，自成一家。其中的佼佼者在书法篆刻上的创造性堪与绘画比肩。金农（1687—1763）创"漆书"，貌似浊劲而风致嫣然；郑板桥（1693—1765）创"六分半书"，似欹反正，清劲颓放；黄慎（1687—约1772）

①　沈颢. 画麈 [M]// 于安澜. 画论丛刊. 北京：人民美术出版社，1960：138.

草法怀素，而更形雄浑和多节奏；王士慎（1686—1795）与高翔（1688—1753）均善八分；高凤翰（1683—1748）以左手作章草，拙劲自然。

正因为八怪多能兼善，他们自然也就乐于在诗书画印四者的有机结合上着力，形成了有别于前人的艺术面貌。在八怪的作品中，诗书画印四者的有机结合，表现为内在与外在两个方面：

首先，八怪接受了石涛"画法关通书法津"的认识，坚持"写"，在以书法入画的内在结合上变得更加自觉。

李方膺说："古人谓竹如写，以其通于书也。"（《清代扬州画派研究》第三集）郑板桥说："要知画法通书法，兰竹如同草隶然。"[1] 他以"以书之关纽，透入于画"，这里"关纽"即书画可以相通之处，内容丰富，除行款外，主要包括书家的风格（瘦而腴，秀而拔，欹侧而有准绳）、浓淡、疏密，也包括用笔上的折转、断续：

与可画竹，鲁直不画竹，然观其书法，罔非竹也。瘦而腴，秀而拔；欹侧而有准绳，折转而有断续。吾师乎！吾师乎！其吾竹之清癯雅脱乎！书法有行款，竹更要有行款；书法有浓淡，竹更要有浓淡；书法有疏密，竹更要有疏密。此幅奉赠常君西北。西北善画不画，而以画之关纽，透入于书。燮又以书之关纽，透入于画。吾两人当相视而笑。与可山谷亦当首肯。[2]

① 郑板桥. 郑板桥集. 新 1 版 [M]. 上海：上海古籍出版社，1979. 154.
② 郑板桥. 郑板桥集. 新 1 版 [M]. 上海：上海古籍出版社，1979. 155.

　　郑燮不但将书法引入画竹，而且细致入微，将书家的个人书风引入绘画，将黄书的"飘洒而瘦"，苏书的"短悍而肥"这些形神特征一并引入，可谓前所未有。

　　一个非常有趣的现象是黄慎画风的变化与书风同步，书风三变，画风亦随之三变，由此也影响了其市场行情的变化。谢堃《书画所见录》记载，黄慎"初至扬，即仿萧晨、韩范辈工笔人物，书法钟繇，以至摹山范水，其道不行。于是，闭户三年，变楷为行，变工为写，于是稍稍有倩托者。又三年，变书为大草，变人物为大写，于是道大行矣"。

　　黄慎在中国人物画表现上的突出贡献便是以草书入画。以书入画已不仅仅是借鉴，更在于书法给画家以深刻的启发，其变法得力于草书，尤其得力于个人草书风格的创造。黄慎"偶见怀素草书真迹，揣摩久之；行于市，忽戄然有悟，急借市肆纸笔作画，拍案笑曰：吾得之矣！一市皆惊。其画初视如草稿，寥寥数笔，形模难辨，及离丈余视之，则精神骨力出也"。书风完全影响了画风。他的草书虽源于怀素，但变细如游丝为破毫秃颖，化连绵不断为时断时续[①]，因而较怀素大草更加遒劲，奔放不拘，一扫千里。许齐卓在《瘿瓢山人传》中指出，黄慎"醉则兴发，濡发舐笔，顷刻飒飒可了数十幅。举其生平所得于书而静观于造物者，可歌可泣，可喜可愕，莫不一一从十指间出之"。可以说草书入画对于黄慎，犹如张旭草书已进入化境，终于"声

　　① 郑板桥. 郑板桥集. 新 1 版 [M]. 上海：上海古籍出版社，1979. 154.

图 11 黄慎 渔翁得利图 1734 年 镇江博物馆藏

震大江南北"①。

王士慎说："从来画法本书法，曲折淋漓在心手。"② 在实践上八怪的以书入画遍及草篆隶行各种书体，尤得力于草书隶书与篆刻。主要以行草入画者，笔情更加恣纵雄强。主要以金石篆隶入画者，更因远法秦汉六朝的民间书刻艺术，取得了朴茂奇崛和雄浑峭拔的风貌。

其次，八怪在画与诗书印的外在结合上，既表现为内容上的相互联系与情境气味的同一，也表现于艺术形式构成的相得益彰与契默无间。

题画诗文本属文学作品，闲章中的精言妙语也略同于诗文，但经过各成一家的书法篆刻的书写与镌刻，便在视觉上先声夺人，一旦观者交相欣赏书法篆刻与绘画，便必然因其风格的一致而在书法篆刻内容的帮助下进入作者的精神世界，在想象与联想中了解绘画形象蕴含的不尽之意，始于视觉而超越视觉。

1. 八怪题画诗和用印，克服了命意的宽泛。

薛永年先生认为，如果郑板桥的《衙斋竹》，仅有几竿秋风秋雨中的修竹，而无"衙斋卧听萧萧竹，疑是民间疾苦声。些小吾曹州县吏，一枝一叶总关情"的题诗，观者把握画家的独特命意肯定会感到极大困难。如果画家的印章中没有涉及身世、际遇、抱负、感慨、师承、

①　郑板桥.郑板桥集.新1版[M].上海：上海古籍出版社，1979. 154.
②　王士慎《巢林集》并序，乾隆九年（1744年）汪氏自刊本。

追求，等等如此广泛的内容，汪士慎不用"心观道人"，高翔不刻"山林外臣"，李方膺不用"换米糊口""意外殊妙"，观者也很难因画及人地去理解每位画家的人品与画品，八怪正是由于充分发挥了题画诗文、印章内容与画相生相应相辅相成的作用，从而克服了命意的宽泛，拓展了欣赏活动的时空，又在令人驰骋神思的同时有可能把握具体作品意蕴的规定性。因此，从这一个角度讲，八怪的四结合的艺术是对宋代以来绘画文学化的发展。

2. 从作品的形式构成而言，四结合的格局又使八怪艺术丰富了视觉形象在具象与抽象之间的手段，并时出新意。其款题布置与画的契

图12　黄慎　诗画册（9开）之七　云南省博物馆藏

合无间，虽曰外在结合，但却已达到了不可无题的程度。清代画家方董在评论金农艺术时指出："以书为画，文以饰之，为一格。皆出己意，意造具妙。画有可不款题者，惟冬心画不可无题"。画史著者窦镇亦从款题之妙的角度评论李鱓的艺术，他说："书法朴古，款题随意布置，饶有别趣。"①

最大限度地重视款题与印章在画面布置上的作用，是八怪艺术的普遍特征。在八怪以前，即便重视题识的画家，他们往往不外以画为主，以题为宾；以画为实，虚处加题；所题行款，亦多方整均齐。钤印也主要用以昭信，较少考虑在构图中的作用。八怪则在画与题的关系上，时或题多画少，易宾为主，时或实处加题，虚处自虚，题诗的字体与行款，亦视画之需要或整饰端严，或恣意纵横，有直有斜，长短参差，或题诗占满一切未画的空间，或题句穿插于竹树枝柯之内。比如，华嵒《桃潭浴鸭图》的长篇题诗，书写在画面上方，桃枝即从题诗中生出。不觉突兀，反觉妙于剪裁，善于化实为虚。郑板桥的长题，有的写在石廓之内，有的穿插于竹竿之间。竹竿时见于笔，其间的题识则用浓墨，燥润相间，相映成趣。黄慎的《诗画册（9开）之七》花卉居于画幅右侧，题诗则以飞动的草书围绕左右穿插，相互渗化，又如众星拱月。《墨笔花卉卷》则在花卉的空白和断气之处，书以诗句，颇得笔断意连，节奏起伏之妙。汪士慎《梅竹》为一长条，梅干自画下伸出画外，复又在画上进入画内，断气之处，则书以长诗，

① 薛永年，薛锋. 扬州八怪与扬州商业 [M]. 北京：人民美术出版社，1991：63.

图 13　黄慎　墨笔花卉卷（局部）　原作 509cm×33cm　首都博物馆藏

亦得笔断意连，节奏起伏之妙。<u>画家以绘画形象造险，而以书法破险。</u>书法的抽象与绘画的具象跳跃交织，不但发挥了意象艺术思维活动的不滞于物亦不架虚凌空，而且在处理画面的疏密、聚散、参差、分合、虚实，以及黑白灰色块的关系中，也丰富了手段。八怪各家用于引首、押角的闲章，以印面文字的不拘一格和形状的多样，也在构图中起到平衡色块对比的作用。

　　扬州画派的绘画作品实际上已变成诗、书、画、印相结合的小型综合艺术，虽不属于开创，却有划时代的发展。其绘画的金石化和四结合艺术的文学化不仅没有取消绘画性，反而在推动中国绘画的妙，在抽象与具象之间迈出了新的更具有力之美的一步[①]。

　　在这里关键是要"尽意"。由于书法化导致画面的抽象倾向，"象"不足以尽其意，以及由于抽象、简略易导致画面空疏，及绘画语言本身的局限终致诗书画印合流——诗文以阐释、补充画意；书法既是诗

① 薛永年，薛锋.扬州八怪与扬州商业 [M]. 北京：人民美术出版社，1991：63.

文的载体，又可以与篆刻一起补充、平衡画面；印色作为点睛之笔，则可以补文人画用色单调之不足。这相当于文字学上的"转注"。清朝文字学家戴震、段玉裁和王筠均认为，"在意义上能够互训的字"即转注字①。转注字在意义上构成一种相互解释和补充的关系。<u>诗书印画的有机结合，我们可以称为广义的转注。虽然文人画家未必有意运用转注，但它却是文人画发展的必然。</u>

文人画追求书法化——与书法的内在合流，导致半抽象化；由半抽象化而导致与书法的外在合流——以书法作为画面的补充；由"意足不求颜色似"而至印色点睛。同时也正是由于有诗书的补充、解释，画面可以不必那么写实、烦琐，因而客观上诗书又可以推动文人画走向写意，或抽象化。这便是绘画书法化的内在理路。换言之，这是绘画书法化的必然。

广义的转注也应包括谐声在其中。根据李玉平的考证：

谐声字中的"谐声"，首见于《周礼·地官·保氏》六书郑玄所引郑众注中，《周礼·地官·保氏》："（保氏）养国子以道，乃教之六艺：一曰五礼……五曰六书。"注："郑司农云：'六书，象形、会意、转注、处事、假借、谐声也。'"一般认为即相当于班固《汉书·艺文志》中的"象声"和许慎《说文解字叙》中所称的"形声"。郑玄未用班固"象声"和许慎"形声"之名，而只引郑众之说，可见郑玄是同意郑

①　刘畅. 段玉裁与王筠六书理论比较研究——以《说文解字注》《说文释例》为例 [J]. 晋城职业技术学院学报，2019，12（1）：77–79.

众的观点的。谐声与形声，虽一字之差，却有其优点，清人黄承吉在《梦陔堂文集》卷二《字义起于右旁之声说》中就曾称，"以形、声二字对待，则是左自然为形，而右自然为声，而并无相谐相像、两相关合之义"，而称为谐声方始恰当，"谐声者，谐其声也，正谓以义与声相和相适，而知所加偏旁又与此声义相和相适，是以谓之谐。"①

基于本书研究的实际，笔者也倾向于取郑众的"谐声"说。

彭锋认为："我们习惯于把字音跟字义联系起来，而赋予字音某种意味。这是由'会意'的思维方式决定的。古汉语训诂中便有'义存乎声'的原则。即使这条原则遭到许多学者胜于雄辩的事实反对，但它在两个方面仍然无法驳倒：（1）它能解释汉字中的部分现象，并能在某些方面做出独特的、别的方法无法替代的贡献。（2）它反映了使用汉字的人们的一种心理，即都自觉或不自觉地把字音与字义联系起来，赋予字音以意义。"

"汉字的能指与所指，或者说音、形与义之间有一种自然的意义关联，这不仅是一个语言学上值得深入思考的问题，而且会引发出一个很有价值的哲学问题。"②"义存乎声"原则即"音近义通"。也就是说，一些声音相同或相近的字，其义也往往相通③。

① 李玉平.郑众，郑玄的"谐声"观及其对后世的影响 [J].语言科学，2011（2）: 142.

② 刘畅.段玉裁与王筠六书理论比较研究——以《说文解字注》《说文释例》为例 [J].晋城职业技术学院学报，2019，12（1）: 77-79.

③ 刘畅.段玉裁与王筠六书理论比较研究——以《说文解字注》《说文释例》为例 [J].晋城职业技术学院学报，2019，12（1）: 77-79.

图 14 李鱓 一路荣华

　　文人画家或认同文人画的画家在题画中便巧妙地利用了汉字形与义和音的关联，如扬州八怪中的李鱓《一路荣华》和《加官图》便分别利用了"华"和"花"，"冠"与"官"的谐音。前者本为同源字，后者两字之间也有内在联系。这也是其常用手法。后世齐白石《三余图》画大小不同品种的三条鱼，其上题画："画者，工之余；诗者，睡之余；寿者，劫之余。此白石之三余。"此画即利用了鱼和"余"的谐音，从而大大拓展了作品的内涵。对于"三余"的意义，如果不借助于这样一种形式，而利用纯粹的绘画语言是无法或很难表达出来的，即使表

图 15　齐白石　三余图

达出来也会很饶舌。可以说，绘画在题跋中和谐声的结合，是文人画的最后一招，这样既节省了笔墨，也显得幽默，并与写意精神相契合。可以说，谐声的运用极大地突破了绘画在表情达意方面的局限。谐声在写意花鸟画中的运用更为普遍。与民间年画运用谐声不同，文人画对于谐声的使用更为考究与典雅。

　　以此文人画构成一个独特而完备的绘画体系。这与西方现代派美术意、象二分——由抽象而波谱（装置、拼贴）而文字观念（有意而无象）艺术不同，表现出中国文人画家极高的智慧。

第二节　碑学之兴与"蝌扁"之法

文人画的书法化的书法基本以文人书法和帖学为基础。清中期以后，随着书法碑学的兴起，文人画的书法化的取法范围空前扩大了，它给文人画注入了新的血液，形成了不同于以往的新面目。

碑与帖都是复制书法墨迹的手段。所谓法帖，是把墨迹勾勒在木、石之上，镌刻而成。因为名家墨迹绝少，学者无不追踪魏晋名家，只好辗转翻刻，其弊病之一是以讹传讹、渐至失真；之二是风格日渐因熟姿媚，乏于气骨。碑版则由书家在石上亲自"书丹"，再经刻手镌刻。其优点之一是比法帖更接近于墨迹原貌，之二是经过刻工的再创造平添了质朴刚健之美。碑学之兴在于纠正帖学的秀美，把继承的范围扩大到秦汉以上工匠艺术家的书法作品，学习其雄厚有力与原创精神。书法方面开始吸取碑刻最早者是傅山，程邃已在其山水画中注入金石趣味①；发展到扬州八怪时代，如前文所述，画家书法进一步显示了取法碑刻的迹象，已初步影响一些人的绘画。

在八怪之前，大写意画的发展主要得益于草书入画。画家研习草书，有些靠墨迹，多数靠法帖，即使有人留意篆隶，但亦非直师碑刻。八怪则不然，郑板桥在《跋临兰亭序》中指出："古人书法入神超妙，

①　薛永年，杜娟.清代绘画史 [M].北京：人民美术出版社，2000.136.

而石刻木刻千翻万变，遗意荡然。若复依样葫芦，才子俱归恶道。"这表明他已看到了临帖的弊端。他在（暑中示舍弟墨）涛中又说："字学汉魏，崔、蔡、钟繇。古碑断碣，刻意搜求。"这又说明他已开清代尊碑派的先河。八怪"尊碑胜于尊帖"。① 八怪在书法上的开始尊碑，又导致他们对金石画像的重视，在相当大的程度上与崇帖的正统派拉开了距离。陆恢在郑板桥《兰竹图》上的题诗看出了这一点，他说："论书知古不知今，汉刻秦碑僻处寻。饕餮穷奇画变相，依然不失先民心。"其中"先民心"一说很值得重视，所谓先民心，在这里主要指古代刻手铸工等工匠艺术家的艺术观念与艺术匠心。它不仅表现于书法、画像，也表现在治印艺术中。

金农受徽、浙两派印人影响，主张仿效秦玺汉印。秦汉印因出自工匠艺术家之手，所以宽博健劲，古拙奇肆，变态万千，胆敢独造，而饶于天趣，充满了力之美与自然之美。亲自治印或在欣赏金石艺术中颇有悟性的八怪各家又以其偏得融入画法，故而融会贯通，举一反三。金农自跋《百二砚田富翁》印曰："宣城梧崖沈里，画松林破墨皴。动欲师其意，不可得也。子今年画梅，暇兼事石刻，悟其篆法刀法，宜似沈叟画松，双管齐下也。"②

乾嘉以来，文人学者为了逃避文禁罗网而转向考据学与小学，金

① 薛永年，薛锋．扬州八怪与扬州商业 [M]．北京：人民美术出版社，1991：71.

日本铃木敬．中国绘画总合图录：第一卷 [M].

② 秦祖永．七家印跋 [M]．杭州：浙江人民美术出版社，2013.

石考据之风盛极一时。随着考据学研究的深入，大量唐以前金石碑碣的被发现和出土，人们对西周金文、秦汉刻石、六朝墓志、唐人碑版的收集整理日趋用力，为碑学书法和金石篆刻的勃兴奠定了重要基础。

嘉庆、道光年间，在浙江杭州等地涌现出一批精于金石学的画家，虽然他们的绘画从"四王"正统规范入手，但因其自身广博的学识和治印的基础，能够自觉地挖掘传统精华，从金石碑碣中汲取有益营养来充实绘画艺术，因而能在正统画风之中另辟出书画金石融会贯通的新途径，被视为晚清金石派绘画的先驱画家，代表人物有黄易、奚冈等人。

黄易和奚冈的山水"宗法王原祁，又参以文徵明、沈周及李流芳"的笔意。前者"于简笔淡墨中注重线条的断续、转折，有篆刻的金石意味"。后者"于严谨中追求挥洒自如，超逸中别具雄浑苍郁，用笔拙中见秀，圆厚沉涩，有金石趣味"。[①]至"道咸中兴"以来的赵之谦、吴昌硕更自觉以碑刻入画。在绘画上，他们不再以宋元名家或清初四王为楷模，而以画风带有书法意趣的徐渭、陈淳、八大山人、石涛及扬州八怪等为范本，因此他们多作花鸟，少作山水。由于画风接近书法，因此多不求形似，而注重画面的构图、线条、色彩及造型，从中达到画家个性之发挥，具有抽象的美感，气势雄伟。此派画家完全脱离工笔画的传统，而由古代金石碑版中取得古拙之风，其最终目

① 薛永年，杜娟.清代绘画史 [M].北京：人民美术出版社，2000.136.

标在于写意，注重内涵精神，以求达到雄强古拙的审美境界①。在碑学推动下，近代碑学画家呈现出一定程度的抽象倾向。确切地说，是金石趣味对抽象的内在要求使金石派画家选择了具有抽象倾向的大写意画作为切入点。在由碑学而导致绘画抽象性上，赵之谦（1829—1884）和吴昌硕具有代表性。金石趣味入画是"骨法用笔"的发展。由于抽象与笔力相表里，因而碑学的兴起反过来又推动了绘画向抽象迈进。

吴昌硕（1844—1927）一方面继承了明清对书法用笔的重视，另一方面做了进一步强调，他比以往的任何时代的画家都更强调用笔、笔力。他以狂草和篆籀入画，最具抽象意识，其题画曰："悟出草书藤一束，人间何处问张颠。"②"螺扁幻作枝连蜷，圈花着枝白璧圆。是梅是篆了不问，白眼仰看萧寥天。"③"青藤书画法外法，意造有若东坡云。"④"书法蟠蛟螭，我亦追素师。"⑤"墨池点破秋冥冥，苦铁画气不画形。""离奇作画偏爱我，谓是篆籀非丹青。"。⑥"气"包括两方面的含义，一是力之美，一是抽象性。"不画形"也表明了他的抽象意识。从

① 李铸晋，万青力．中国现代绘画史，晚清之部 [M]．台北：石头出版股份有限公司，1998. 43.

② 吴东迈．吴昌硕谈艺录 [M] 北京：人民美术出版社，1993. 105.

③ 螺扁是一种篆书。沈公周书来索画梅．[M] // 吴东迈．吴昌硕谈艺录．北京：人民美术出版社，1993. 76.

④ 青藤画菜 [M] // 吴东迈．吴昌硕谈艺录．北京：人民美术出版社，1993. 68.

⑤ 李晴江画册 [M] // 吴东迈．吴昌硕谈艺录．北京：人民美术出版社，1993. 64.

⑥ 为诺上人画荷赋长句 [M] // 吴东迈．吴昌硕谈艺录．北京：人民美术出版社，1993. 96.

图 16　赵之谦　古松（1872）

《古松》最能代表其画旨。全画仅画松干的一部分，从下往上，越往上枝越横生。其点线运用草书笔法，并具有篆隶意味。于自题中云："以篆、隶书法画松，古人多有之。兹更间以草法，意在郭熙、马远之间。"这正可以了解他以书入画的意向所在[①]。

① 李铸晋，万青力．中国现代绘画史，晚清之部 [M]．台北：石头出版股份有限公司，1998．43．

图 17　积书岩图

此画（《积书岩图》）为一山岩立于水边，系写河北层山积书岩的石景，结构奇特，无远、近景。细石垒砌，皴法由真景而来，石之纹理成为画之重心，与其花卉一样，笔法已完全书法化了，变成一张近于抽象的作品[①]。

① 李铸晋，万青力 . 中国现代绘画史，晚清之部 [M]. 台北：石头出版股份有限公司，1998.49.

"直从书法演画法，绝艺未敢谈其余"①"法疑草圣传，气夺天池放"②
看，吴昌硕进一步揭示了金石、草书与抽象的内在联系。而且可以说
由于金石的介入，吴昌硕比徐渭更具抽象意识。

吴昌硕《珠光图》相当程度上超脱了物象的束缚，而以放笔纵横
之书法线条，达到自由畅达的境界。有些作品具有极大的抽象性，如
《依样》，加以草法入画，增强了作品的抽象性。《拟石涛》明显体现了
抽象意识，如果去掉了点，对荷叶再加以简化或移位，即成为抽象作
品，右边的荷茎与荷叶，如果不经点出，则观者不知为何物，可以说
这部分已经是抽象的。其《依样》以狂草入画，已经近乎抽象。徐渭
诗曰："葫芦依样不胜揩，能如造化绝安排"③。题为"依样"而不"依
样"，抽象用心可知。

碑字以篆隶和北碑等民间书法为主体，具有气厚、雄强、拙朴的
特点。碑学书法和金石是文人画发展的内在需要——四王末流的靡
弱，恰可以通过碑学来"强其骨"。同时先民的原创精神恰可以纠正其
陈陈相因的弊端。潘天寿先生说："乾嘉以后，金石之学大兴，一时
书法如邓完白、包慎伯、何绍基，均倡书写秦汉北魏诸碑碣，蔚成风
气。金冬心、赵㧑叔、吴缶庐诸学人，又以金石入画法，与书法冶为
一炉，成健实朴茂，浑厚华滋之新风格，足为虞山、娄东、苏松、姑

① 李晴江画册笙伯嘱题 [M] // 吴东迈. 吴昌硕谈艺录. 北京：人民美术出
版社，1993. 69.
② 吴东迈. 吴昌硕谈艺录 [M]. 北京：人民美术出版社，1993. 82.
③ 徐渭. 徐渭集. 第一册 [M]. 北京：中华书局，1983. 1324.

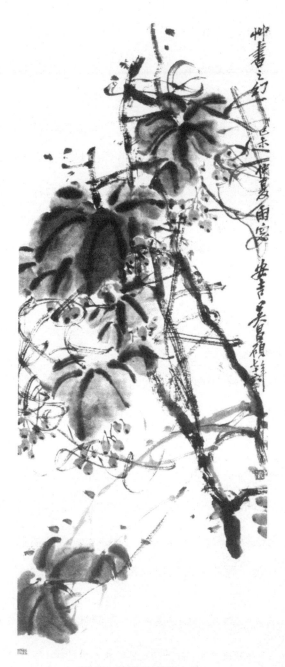

图 18　吴昌硕　草书之幻

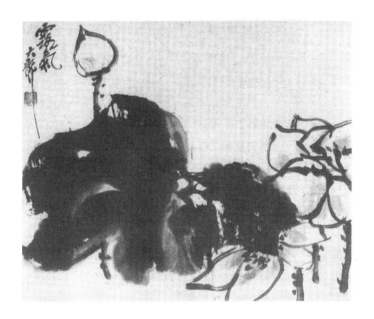

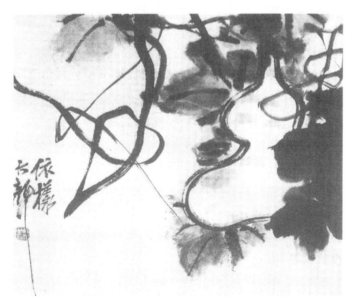

图 19　吴昌硕　露气（上）29.5cm×35.5cm

依样（下）29.5cm×35.5cm

孰各派疲敝之特健剂。"黄宾虹谓"道咸间金石学盛起，为吾国画学之中兴"①。

引金石入画，是文人绘画自律要求使然。"书画本来同"，写意使文人画总体上不断趋于简化，清代绘画对"写"的第一位要求，必然会使绘画进一步简化（抽象化），清初无论是传统派还是个性派文人画家均具有很强的书法化和抽象意识。而简化（抽象化）客观上要求用笔的丰富和笔力以弥补画面的空疏。元代以来绘画对书法用笔的移植主要表现在用笔的丰富（具体笔法）和用笔原则的概括，而对笔力的要求则相对较少，康乾时期赵董书风的盛行又造成了画风的靡弱，董其昌虽然影响了清一代，但实际上其画风一开始就已经蕴含了这样的危机。至于四王末流则更为靡弱（如前文所说，王原祁具有很强的抽象意识，但同时强调"笔底金刚杵"），这一切均与绘画的书法化的要求相左，而碑学的适时而出恰符合了对笔力的需要，钱杜与华琳均很好地揭示了这种关系：

钱杜（1764—1844）说："凡写意者，仍开眉目衣褶……要之衣褶愈简愈妙，总以士气为贵。作大人物，须于五梁祠石刻领取古拙之意。"②

华琳（1791—1850）说："夫作画而不知用笔，但求形似，岂足论哉？作画与作书相通。果如六朝各书家，能学汉魏用笔之法，何患骨力不坚强，丰神隽永也。"③

① 潘天寿.潘天寿谈艺录[M].杭州：浙江人民出版社，1985.172.
② 松壶画忆[M]//于安澜.画论丛刊.北京：人民美术出版社，1960：472.
③ 南宗秘诀[M]//于安澜.画论丛刊.北京：人民美术出版社，1960：496.

第三节 "计白当黑"与空间自觉

人们认识书法对绘画的引导，除字体的构字法则外，在相当长时期内是从笔法之内着眼的。发展到明末，恽向在总结黄公望绘画时，强调了"尽升降之变"，把笔迹与笔外的空间联系起来考虑提出了空间问题。画谱内的"画梅如女"，也透露了一定的书法空间观念对绘画的影响。乾嘉时期书法篆刻家邓石如提出，"字画疏处可以走马，密处不使透风，常计白以当黑，奇趣乃出。"①标志着文人画书法空间自觉的强化。其学生包世臣"以其验六朝人书，则悉合"。经过包世臣的提倡，这一主张对绘画产生了很大影响。赵之谦、吴昌硕绘画构图的饱满、夸张，即是明证。

碑学和金石入画给文人画的空间带来了新的面貌。一方面由于碑学用笔的宽博，导致构图的饱满；另一方面邓石如的理论的运用，导致了构图的夸张——"奇趣"。两者在赵之谦和吴昌硕的绘画作品中均有明显的表现。

在篆刻上独立的空间意识的产生很早，至迟在战国时代就已出现了，有名玺《日庚都萃车马》《公孙壬徒》《左司徒》为证，空间处

① 包世臣. 艺舟双楫 [M] // 历代书法论文选. 上海：上海书画出版社，1979：641.

理——疏密、聚散，留白、穿插，体现了一种纯粹的形式趣味，用"疏处可以走马，密处不使透风，常计白以当黑"，有奇趣来形容毫不过分。他们显然经过精心设计，而不可能是无意识的产物。其空间安排，不是基于文字学的立场，也与实用无关。从实用角度而言，这样处理完全没有必要；与文字内容亦无关——它不是文字内容的外化，而完全是抽象空间，体现出鲜明的空间自觉。

"书画图章本一体"①的认识由石涛首先提出。"贵能深造求其通"②的见解至吴昌硕益发自觉③。吴昌硕直接继承了邓石如的篆书用笔，其书法取法范围进一步扩大，上溯汉画像砖与钟鼎。其特点是书、画、印风的高度统一，将秦砖汉瓦、封泥、民间书法融于篆刻。由于上溯汉画像砖与钟鼎，他在空间上也更为自觉，将其推向平面化。不但在篆刻构图上形成个人面目，而且他还将篆刻构图大量引入绘画④，并且由于引篆刻入画，其花鸟画产生了构成倾向，有大量作品为证。

可以说篆刻是典型的"平面构成"。它在方寸之间进行位置的经营，因而在这里构成比任何艺术（包括书法）都重要。由于篆刻空间狭小，决定它不可能以量见长——像书法那样融入大量的汉字，而只能强化构成——少量汉字及其内部元素的组合。因而吴氏将篆刻引入

① 石涛．凤岗高世兄以印章见赠书谢博笑书法轴原迹 [A]．北京故宫博物院藏．
② 吴昌硕．缶庐集·刻印．原刻本 [A]．
③ 薛永年．江山代有才人出 [M]．台北：台湾东大图书公司，1996：23．
④ 李周玹．吴昌硕花卉画构图上的篆刻要素 [M]// 海派绘画研究文集．上海：上海书画出版社，2001.301．

a. 日庚都萃车马

b. 公孙壬徒

c. 左司徒

图 20 战国玺印

绘画，自然会增加绘画的构成特征。其《拟石涛》不但颇具抽象性，而且在几何构成方面堪称杰作。画面着力突出荷叶的放射性，并将其与三角形的荷茎荷叶呈对角线排列，几何构成趣味昭然若揭，近乎抽象。图的中间部分以墨色慈菇与荷叶，写出叶茎。呈左下向右上作斜势布置。画的左上和右下形成两块不等的锐角三角形空白。彼此相互呼应，具有虚实相生之趣。

走向构成可谓花鸟画领域的一大突破。一方面草书和篆籀入画使

图 21　吴昌硕　拟石涛

其增强了绘画的抽象意识和抽象性。由于空间自觉和篆刻的构图入画，"将空间平面化"，也使其进一步抽象。吴昌硕另一方面不但有着更为明确的抽象意识，而且进一步在创作上将绘画推向抽象，将花鸟推向构成。作为晚清文人画家，无论是就用笔和空间取法范围，还是就抽象深度而言，文人画的书法化的一切方面都在吴昌硕身上聚焦。

　　记得 2002 年秋，万青力先生在美术史系的座谈中说道，如果没有

外国强势文化的介入，中国也会形成自己的现代艺术，尤其是金石的影响强化了绘画的抽象倾向。或许本文对把握清代以前文人画已有的现代意识并对印证万先生的观点会有所帮助。

小　结

自清中期至清末是文人画的变异时期，其中一支一味摩古，空泛僵化，软媚无力，走向衰落。另一支吸收市民文化的新机，在雅俗共赏中发展了前期个性派独抒感情个性的特点，为文人画开创了新的机运。这一时期文人画的书法化的特点有三。一是草书式更加不受束缚的大写意花鸟画的盛行；二是此前画面上诗书画的结合，发展为诗书画印的一体，以书法书写的诗文，占据了画面更多的位置，在与绘画的互动中深化了作品的立意，而且在风格上构图上与绘画更加融为一体，强化了独特的视觉样式，并有助于通过超越视觉而诉诸心田；三是金石画派的出现，远在清初至清中期，即有文人画家突破帖学的局限，向碑刻取法，嘉道年间金石学和碑学书法的兴起，更带动了绘画领域的"道咸中兴"。由于碑学和金石的文化与审美意蕴的引入，文人画家开始从上古民间碑刻印章艺术中吸取原创意识和抽象意匠，着重表现有力之美和拙朴之美，亦从碑学书法篆刻家的"疏处可以走马，密处不使透风"和"计白当黑"去开发绘画的空间表现力，导致空间

意识进一步觉醒，平面空间的表现力得到强化。大写意花鸟画中写意精神与金石画派旨趣的结合，形成了晚清吴昌硕这一文人画书法化的高峰。

结　论

中国绘画与书法的极密切关系，在文人画中得到了集中表现。文人以其包括字学在内的文化修养和普遍擅长书法的身份，在文人画创生之初，即从把握世界的方式上强调了书画的共同性，为文人画引导了书法化的方向。

在文人画发展变异的漫长历史过程中，文人画家在保持绘画"存形"特点的条件下，开始即取法于书法，重视点画形态之美，重视笔法运动中形成的"笔踪""笔势"与个性化的笔法风格。其后则移植讲求"筋骨肉"的书法理论于绘画，看到书画均系"本自心源，想成形迹，迹与心合"的"心印"，提出了重"写"尚"意"的写意方向，使用了类似汉字造字"指事"的手段，发展了"米点山水"等意趣、图式、笔墨统一的写意画法，并以"书画本来同"的主张，提倡文人画，推动了直抒感情个性的大写意花鸟画的发展。来自书法家由临摹而创作的学习创作道路的启示，文人由山水画亦出现了由"师古人"临摹

前人笔墨图式——假借，进而按汉字"会意"法组合再造的"集其大成自出机杼"的学习创作方式。讲求运用前人笔墨图式的山水画家，无论"先师古人，后师造化"中的"会意派"（较重视重组古人笔墨图式者），还是其中的"写境派"（较重视表现实际景象者），都在"一阴一阳之谓道"的"书道"意识的影响下，高度重视点画运转图式与章法安排中对"阴阳虚实"等多种对立统一表现的"天地之心"，在笔法与景象有即有离中体现与文化精神融为一体的艺术形式与艺术意味之美。更后，画面上诗书画印的一体化对文人画视觉方式的强化，对超越视觉诉诸心灵功能的探索，则是绘画书法化的新的形态。

在文人画书法的过程中，其文人画的造型基础（确切地说是原则）乃汉字的"六书"，它与"六书"相表里。文人画书法化的过程即"六书"展开和延伸的过程。对"六书"体现最充分的是写意山水，其次则是写意花鸟。

碑刻作品碑学理论之从文人艺术之前追溯文化精神及创造意识，导致了文人画的"道咸中兴"、金石画派的兴起和"计白当黑"的空间认识，为文人画带来了新的机运。在文人画史上，作为中国文化核心的书法以及书法载体，汉字造字和用字方法对文人画的介入，不但在相当程度上造成了文人画鲜明的民族文化特征与民族艺术特点，使其逐渐成了一个独具特色而完备的体系，而且深刻地影响了中国非文人画的发展。

后 记

　　书画关系一直是我感兴趣的话题和研究方向。我选择《文人画的书法化倾向研究》作为博士论文的题目，起点从南朝王微到晚清吴昌硕，相当于做了一个这方面的通史研究。相对于书画家个案研究，这无疑是一个不小的挑战。在论文收集材料阶段我曾经提出一个假说，即文人画书法化与汉字"六书"相表里，书法化必然导致绘画造型的"六书"化，绘画书法化即"六书"化展开的过程。为了避免在答辩中引起麻烦，导师薛永年先生建议，"六书"对绘画的影响只谈到会意，其他三书即形声、假借和转注留待将来再谈。于是，这"三书"也便成了我心中的一个放不下的"梗"，希望有朝一日在论文出版时将其余部分补足。

　　然而这一搁就是17年。其间多次想了却这个心愿，但就是静不下心来再次投入写作。因为在博士毕业后，我发现了另外两个世界：幻影和影书。二者对我的吸引力远远大于理论研究。幻影和影书拍摄几

乎占去了我全部业余时间。大自然太奇妙（非人类的艺术可比），令我不能自拔，无数次欲罢而不能。2005年11月，我进入北京师范大学艺术与传媒学院博士后流动站从事书法学研究。也因为幻影，博士后出站报告推迟了一年半之久。当然幻影和影书也没有游离于书画关系之外，而书画关系的核心话题则是书画同源。对此我提出了一个新的解释，即书画同源于影子。八大山人曰："画者东西影。"而据我海量的观察，汉字书法本质上也是一种影，至少在某一类影书中，书画（山水）实现了在抽象层面上的完全和直接的合一，这一点即使黄宾虹也未能做到。这是书画关系研究的一种拓展，也是我长期拍摄幻影和影书的一种意外收获。因为痴迷于影，"扣舷独啸，不知今夕何夕！"竟使我忘记了职称的申报，使得职称的评审一拖再拖。不过能有影书这样一项改写文明史的发现，此生也应无遗憾矣。

2021年秋，蒙光明日报学术出版中心厚爱，拟将拙著予以资助出版。我得以决定将影书的拍摄停下来，集中精力修改论文，补充"三书"。无奈又逢各种不可预料的繁重教学任务，无暇动笔，将交稿日期一拖再拖。责编张金良先生十几次催促才使我终于完稿。虽然由于某种原因，最终未能在光明日报学术出版中心出版，但是我仍然对他的付出表示敬意。

为了行文上的衔接，我又把相关的部分阅读了一下，发现假借、转注和形声部分内容已预设于前文的论述之中，尤其是前三书（象形、指事和会意）中，只是当时没有说透。当然修改、扩充的过程也提高

了我对相关问题的认识，而"绘画在题跋中和谐声的结合，是文人画的最后一招"为修改时的发现，这一发现使前述假说得以形成一个完整的体系。由此也为文人画作为一种绘画体系的独特性提供了新的补证，相信对于国画界也不无启发。

行文至此，不禁感慨系之。拙文的完成得益于各个方面的支持。首先，导师薛永年先生从论文的开题报告，到论文的框架确立，从参考文献到修辞的润色等方面付出了巨大的心血。如果没有他坚定的支持，前述假说在论文写作中也难以实施（开题时反对的声音很强烈）。我博士毕业后，他曾多次在杂志中对我的"文人画书法化与汉字'六书'相表里"这一思路表示嘉许。论文写作前后我也曾向多位学者和师长请教。远小近先生建议我从南朝王微《叙画》写起，我遵从了他的建议。关于"六书"与绘画的关系，天津美术学院教授和美术史家何延喆先生给了我一些富于启发性的提示。时任中央美术学院副院长范迪安教授也提出了一些宝贵的修改意见。论文二次答辩那天早晨，他刚从美国访问归来，没有回家，便风尘仆仆直接来到答辩现场。答辩结束，他从传统与现代双重价值的角度对论文答辩做了精彩的总结。很遗憾，他的发言没有保存下来。只记得一位旁听的研究生感叹："原来老范是老顿的知音！"这很出乎我的意料（外人可能不习惯这种称谓，但这却是那时央美硕博士研究生们私下的真实的表达方式）。

论文讨论的是中国绘画史的热点话题，从开题到答辩到二次答辩一直都很受关注。论文虽未涉足关于笔墨的论争与评价，但却对中国

画笔墨演化的来龙去脉从新的维度提出了诠释。拙文在知网发表后，也颇受关注。2012 年初 CNKI（中国知网）下载指数就达到五星级（最高级）。迄今为止下载量已达 2780 余次。这已接近一般学术著作 3000 册的实际发行量了。论文的一些章节也曾在重要学术刊物发表、转载，其中 1 篇被人民大学数据库收录，而《"六法"与书法关系的再认识》在《美术研究》（京）（2008 年 01 期）发表后，《中国书法》（2016 年 02 期）又做了摘要介绍。论文修改后，研究生孙宵凡同学对论文的版式和注释格式按出版社的要求认真进行了调整，在此一并表示谢意。

<div align="right">2023 年元旦于书幻轩</div>